阿姨課堂

羅寒蕾聊工筆

羅寒蕾　著

新一代圖書有限公司

國家圖書館出版品預行編目資料

羅阿姨課堂：羅寒蕾聊工筆 / 羅寒蕾著. -- 初版. -- 新北市：
新一代圖書, 2019.08
344面；21X28.5公分

ISBN 978-986-6142-82-6(平裝)

1.工筆畫 2.人物畫 3.繪畫技法
IV. ①J212

944.5　　　　　　　　　　　　108009971

羅阿姨課堂　羅寒蕾聊工筆
LUO AYI KETANG　LUO HANLEI LIAO GONGBI

著　　　者：羅寒蕾

校 審 者：吳宥鋅

發 行 人：顏大為

選題策劃：毛春林

責任編輯：毛春林

版權編輯：許　颸

版式設計：羅寒蕾

　　　　　丁　馨

責任校對：司開江

責任印製：繆振光

出 版 者：新一代圖書有限公司

　　　　　　　新北市中和區中正路908號B1

　　　　　電話：(02)2226-3121

　　　　　傳真：(02)2226-3123

經 銷 商：北星文化事業有限公司

　　　　　　　新北市永和區中正路456號B1

　　　　　電話：(02)2922-9000

　　　　　傳真：(02)2922-9041

製版印刷：上海印刷廠股份有限公司

郵政劃撥：50078231新一代圖書有限公司

定　　價：1240元

繁體版權合法取得 • 未經同意不得翻印

授權公司：安徽美術出版社

◎ 本書如有裝訂錯誤破損缺頁請寄回退換 ◎

I S B N ： 978-986-6142-82-6

2019年8月初版一刷

序言

這是一個真實的故事，記錄了我對繪畫的愛慕與追求。

我收集起零星的記憶碎片，

把它放大，進入微觀世界，

讓這顆沙礫折射出些許光芒。

我還達不到繪畫的要求：

如出家人般心無雜念，

如詩人般敏感、科學家般理性、運動員般耐勞，

更要像武士般勇往直前，無所畏懼。

我沒有遺憾，相信這就是自己的宿命，

不去管甚麼結局，

繼續沉迷、等待……

<div align="right">

羅寒蕾

2011 年 8 月 10 日於廣州畫院

</div>

像個孩子

李宗盛在《你像個孩子》中用他粗糲的嗓音吟唱道：工作是容易的，賺錢是困難的。戀愛是容易的，成家是困難的。相愛是容易的，相處是困難的。決定是容易的，可是等待是困難的。你像個孩子似的，要我為你寫首歌。

2013年，寒蕾和我一起做了件任性的事，像兩個孩子似的。《畫壇名師大講堂——羅寒蕾講工筆人物·等待》彷彿一粒種子，蘊蓄著夢想的力量。

2018年，寒蕾和我一起做了件任性的事，像兩個孩子似的。《羅阿姨課堂》在緊鑼密鼓中悄然推進。

在此期間，我有緣在廣州與寒蕾見面。對於散步到客廳就算詩與遠方的我而言，這不啻一次企鵝與北極熊的勝利會師。在尚老師（寒蕾好友）及她可愛的學生們的簇擁下，我見到了寒蕾和她的《金陵十二釵》。

為了準備《羅阿姨課堂》，寒蕾暫停了她的"大片"創作，給《金陵十二釵》披上了密不透風的衣裳，全身心、不計成本地放在《羅阿姨課堂》的文稿、圖片整理與版式設計上。時逾半載。

還記得我當時和幾位同學正在畫室二樓欣賞寒蕾的藏品，突然聽到樓下大廳歡呼：快下來，要揭幕了！呵呵！我們成了第一批為寒蕾的一張未竟大創作剪彩的人。其實於我而言，畫面形象已然呼之欲出，細節刻畫入微，畫面透著欲說還休的意味。

我和同學們一樣，圍著畫面拍了無數細節，永遠可以發現新大陸。用工匠精神形容畫面折射的氣息並不全面、準確。它猶同一個孩子反覆地閱讀最喜歡的那篇童話，或者不厭其煩地哼著最打動她的幾句歌詞。

不可否認，寒蕾對繪畫技術與細節的把控有著近乎偏執的偏執，但她只是為了傾盡所有來表達一個"情"字。

這個時代不乏動人的故事，不缺瑰麗的傳奇。

寒蕾不為時動，始終沉迷。她像一位自遠方穿越而來的精靈，悉心體味著身邊的微小幸福，用心描繪著她在意的畫卷。

我能做的不多，唯有默默祝福，祝寒蕾一切都好！

希望我們還能像孩子一樣繼續任性下去。

毛春林

2018 年 3 月 26 日於合肥

目錄

羅阿姨課堂	/2

第一章 基本功	/6

第一節 師古人 /10

一 難忘臨摹 /11

二 白描如歌 /20

　　　　　　　（一）線的功能 /21
　　　　　　　（二）臨摹 /26

三 設色—薄中見厚 /34

　　　　　　　（一）工具與顏料 /35
　　　　　　　（二）石色——厚中生津 /42
　　　　　　　（三）水色——染不露痕 /50

第二節 師造化——
　　　　工筆人物寫生 /54

一 源於生活而高於生活 /55

二 人物體姿 /60

　　　　　　　（一）體姿語言 /60
　　　　　　　（二）動態美感 /62
　　　　　　　（三）人物造型 /68

三 寫生流程 /110

　　　　　　　（一）工筆底稿 /111
　　　　　　　（二）準備工作 /118
　　　　　　　（三）勾線渲染 /126

第二章 我的堅持	/134

第一節 工筆畫語言 /138

一 困惑 /138
二 對比 /144

　　　　　　　（一）東方智慧—退讓‧捨得 /146

（二）對比手法 /150

三 簡化 /170

（一）簡化空間—平面感 /171
（二）簡化形體—點、線、面 /172
（三）簡化色彩—黑、白、灰 /178
（四）經營位置—草圖設計 /182

第二節 我愛白描 /192

一 豐富的黑色 /194

（一）松煙 /194
（二）象牙黑 /198

二 頭髮的不同表現 /202

（一）畫法 1 /208
（二）畫法 2 /216
（三）畫法 3 /222

三 臉部線條 /230

（一）復勾 /230
（二）渲染似有若無 /232
（三）立體感與平面感的平衡 /234

第三節 我愛紋理 /238

一 紋理與花紋 /239

（一）紋理 /240
（二）紋理是花紋的框架 /242
（三）工筆花紋與紋理 /248

二 紋理表現技巧 /256

（一）拓印紋理 /257
（二）噴色紋理 /272
（三）手工紋理 /278

三 紋理的實用性 /296

（一）用隱形紋理編織畫面 /297
（二）修復舊作 /306
（三）擦洗與修補 /322

工筆，是一種態度 /332

後記 /336

推薦序

　　無論是用何種藝術形式進行創作，作品所關注的內容，都會隨著時代而有所改變，連帶著其表現方式、觀念邏輯也會不斷更迭遞嬗。而今天所謂的當代工筆、當代水墨等新名詞，其背後都映射著水墨、或言中國畫這個傳統經典媒材，是在適應當代社會與文化變遷時，所相應衍生出的新形式：它有部分繼承自過往的審美趣味與技法，也吸納了源自西方文化的藝術觀點與哲思，在文化與思想交互衝撞的當代社會中，這類型的創作，儼然就是一種反應時代的主旋律。

　　上世紀水墨藝術的主要題材，是繼承了自元明清後所成熟的文人畫體系，其描繪對象與表現心性的主題，往往就是以山石草木、瀑布雲濤為主的山水畫，在文化上則是對應了傳統農耕文明與身份社會；而今天我們所處的現代化社會，萬物資本化以及人口高密度集中在都市，正促使了整體文化從農耕轉向商業、從身份社會轉向契約社會。因此，當代藝術家的表現主題，明顯地傾向以現代社會為節點而散射出的各類人文議題，如重視自我表達、世代差異、文化衝突等。因此我們就不難理解何以當今越來越多的年輕藝術家們，將 "人物" 作為主要的創作主題。

　　在中國美術史裡，人物畫的發展早於山水畫，自然也累積了它獨特的審美偏好與觀點；雖然當代藝術的創作方法，可以脫離傳統，甚至無視過往的歷史存量而進行創作，但今天當我們選擇了水墨或中國畫這種具有獨特史觀的媒材時，便無法完全忽略歷史中已為我們揭示的方向與資產；因此，在描繪當代人物時，水墨藝術家如何從歷史中汲取養分，又是如何將其使用於現代題材上，是值得我們去研究與關注的要點。

　　本書完整地展示了藝術家羅寒蕾從學習經典到創作表現的過程，以及各階段的思辯與各種小念想，深具學習與賞析價值，此處舉三個從學術領域對當代工筆人物的關照點，供讀者在閱讀本書時參考：
　　一、在西式素描與造型觀念成為基本功的今天，如何整合中西方繪畫觀念與技法在當代工筆人物畫中，是畫面表現的一大重點，而兩岸對此問題在調和與比例上的拿捏，有著明顯差異，尤其是對經典筆墨的理解與再詮釋上，學院的讀者們可以透過本書，進行討論與思辯。
　　二、使用更多元的媒材進行創作，而非單純的水墨技法，基本已成為趨勢。如本書中就混合了膠彩媒材與部分特殊技法，雖然膠彩是源自唐代的重彩畫，是屬於中國畫的主要支脈；但在特殊的歷史機緣下，今天一提到顏色，多半就是使用西方的用色觀念，而當今工業顏料普及，兩岸卻有共識地將重彩技法拾回，這除了使我們在創作時多一種用色觀點外，更重要是讓我們重新建立東方獨特的視覺色感。
　　三、不論中西方的美術發展，在人物畫中，以女性作為主要描繪對象往往是大宗，但作者卻多半是男性。而從本書中，我們可以體察到現代女性如何運用工筆水墨的形式來表現女性，又如何運用女性獨有的敏感與筆調，刻畫散文式的韶光片語，這種細膩也正呼應著工筆水墨那獨特的陰柔特質，更甚者是一種東方獨有的斯文氣息。

　　總合以上，羅寒蕾是對岸當今知名的年輕世代藝術家，兩岸的藝術教育在方法與制度上雖有明顯不同，但在脈絡上卻往往能互通彼此，臺灣的讀者們或許可借他山之石，作為我方之用，以此作為後續發展的啟發與資糧，於創作路上一同勉之。

<div align="right">

吳宥鋅

Jun.03.2019

</div>

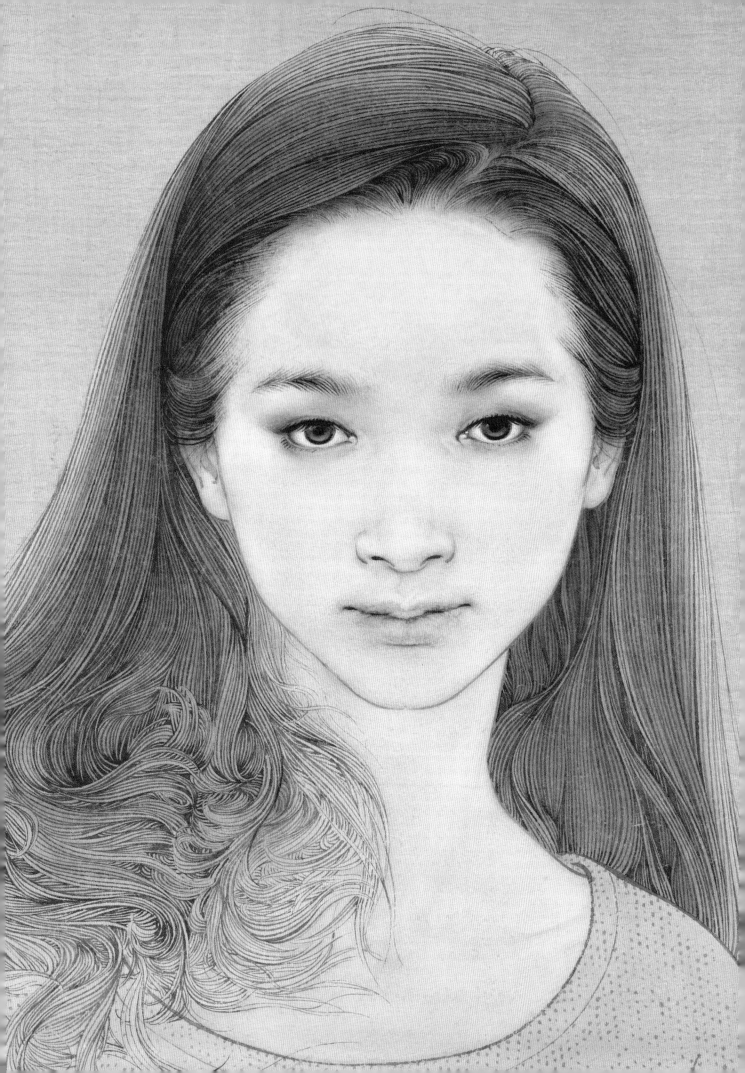

羅阿姨課堂

2015 年 2 月 27 日，微博《羅阿姨課堂》開張，這是一個開心的課堂。

2017 年 5 月，《羅阿姨課堂》視頻短片微信公眾號正式開始。

嚴格來講，這並不算課堂，我只講自己的繪畫故事。每位畫者都有一條屬於自己的死胡同，不可重覆。我們像傻瓜一樣不停地挖，希望有朝一日能挖出一個缺口，讓人們看到嶄新的風景。

一開始，羅阿姨還是斯斯文文的。

罗寒蕾 V
2015-2-27 12:27 来自微博 weibo.com
罗阿姨开课了，明天教大家画嘴唇。罗阿姨也曾经年轻，还是个小学2年级

阅读 3.6万　推广　　↪ 10　　💬 119　　👍 352

2015-2-27 12：27 來自 微博 weibo.com

羅阿姨開課了，明天教大家畫嘴唇。羅阿姨也曾經年輕，還是個小學二年級學生。

罗寒蕾 V
2015-2-27 12:55 来自微博 weibo.com
欢迎来到罗阿姨课堂，今天正式开课了。我先给大家介绍一下自己：罗阿姨今年42岁，有一双骨瘦如柴的手。我喜欢装嫩，喜欢听好听的话。每一个评论我都认真地看了，心里很开心，却没好意思——回复，请见谅。在这里，我谢谢大家的厚爱，欢迎常来坐坐。

阅读 16.6万　推广　　↪ 93　　💬 370　　👍 684

2015-2-27 12：55 來自 微博 weibo.com

歡迎來到《羅阿姨課堂》，今天正式開課了。我先給大家介紹一下自己：羅阿姨今年 42 歲，有一雙骨瘦如柴的手。我喜歡裝嫩，喜歡聽好聽的話。每一個評論我都認真地看了，心裡很開心，卻沒好意思——回復，請見諒。在這裡，我謝謝大家的厚愛，歡迎常來坐坐。

但沒保持多久，我就開始玩鬧起來。在我看來，
網絡和繪畫有幾分相似，只要不犯法，說甚麼都
沒人管你。

2015-4-12　16：31 來自 微博 weibo.com

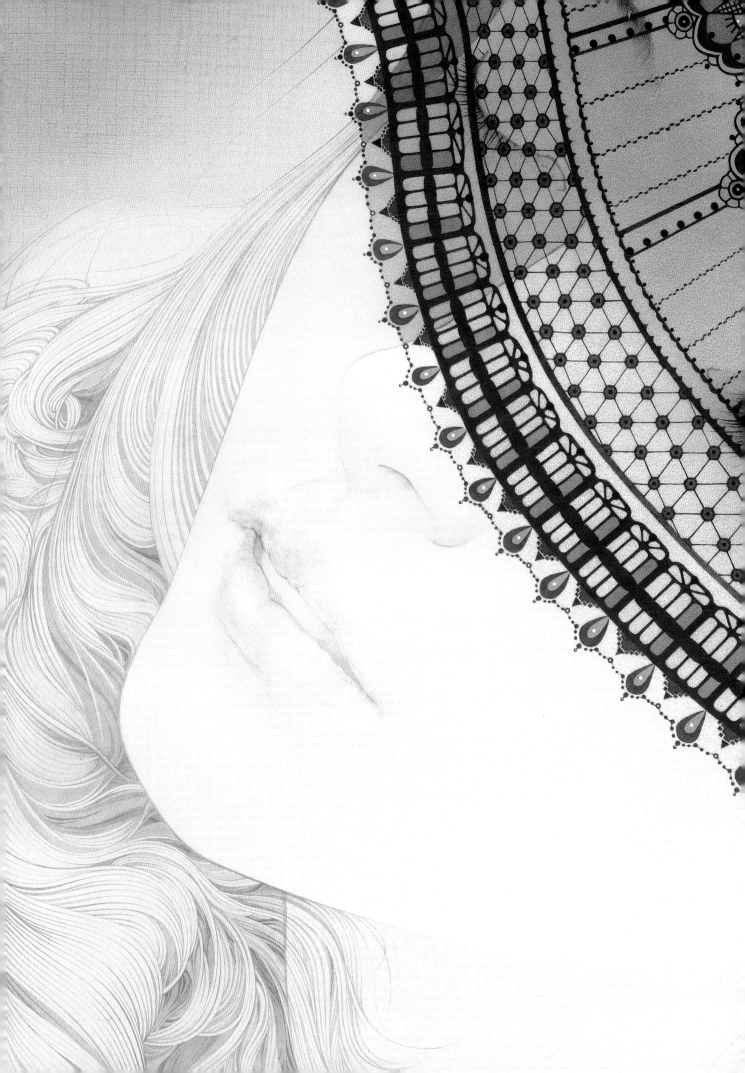

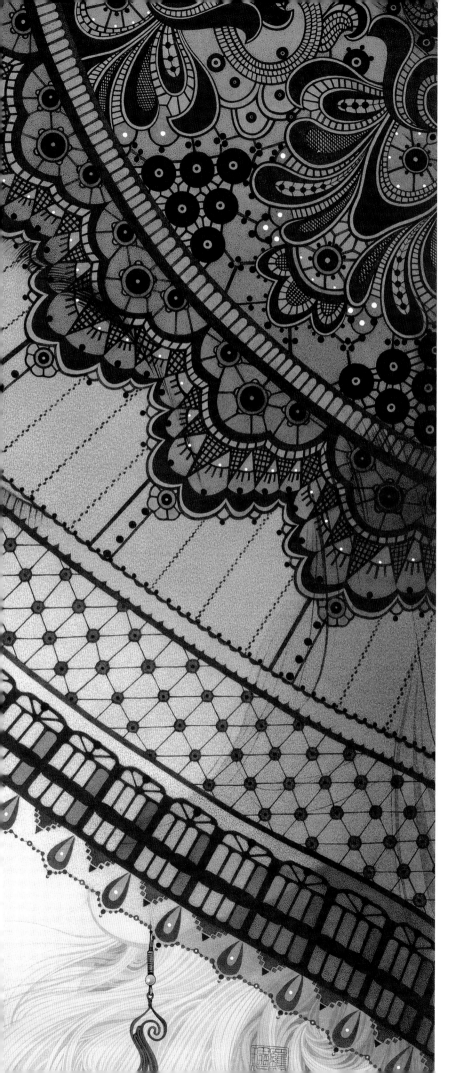

繪畫是一片廣闊天地，每個人都有
權進入。

這裡只有一條規則：真實，勇於面
對自己。

我不認同這類偏見：
天真浪漫就是膚淺，
心懷感恩就是脫離實際，滿腹牢騷
就是惡毒，
心懷天下就是故作深沉，浮想聯翩
就是神經失常。

我可以在繪畫天地裡，放縱自己的
喜怒哀樂。
只要真實，沒有對錯。

如同呼吸，
如同自言自語，
繪畫是一段尋覓快樂的旅程。
尋覓，只是為了向自己證明：
我是唯一的，
我沒有白來一場。

第一章　基本功

小時候，哥哥在作業本上畫騎馬大將軍，我總是在一旁羨慕地看著。

8 歲那年，父親羅遠潛到廣州美術學院任教，把我和哥哥從廣西老家接到美院，我認識了許多會畫畫的小夥伴。每到暑假，我都會跟著小夥伴報讀美院開辦的少兒美術班。

就這樣，繪畫走進我的生活。像在平湖上投下一顆小石子，激起漣漪，折射出光彩。

1988 年，我就讀於廣州美術學院附中，開始接受系統的美術訓練。1995 年，我從廣州美術學院國畫系畢業，繼續攻讀碩士研究生。

我的研究生導師是劉濟榮、陳振國老師，他們教會我一條學習法則：
師古人，學習傳統；
師造化，熱愛生活。

一張畫，安靜地放在角落，卻發出奇妙的聲音。

有時是一陣勻靜的呼吸，如山風般清新；
有時是一聲吶喊，把我從常態中驚醒；
有時是一片歡笑，驅趕我心中的煩悶；
有時是一絲嘆息，讓我不禁悲從中來……

第一節 師古人

美院十年的基本功練習是平淡的，就像
植物的生長，開花之前，只見綠色枝葉，
其貌不揚。

精彩的故事埋在土壤深處：根系已經舒
展，努力地吸取營養。

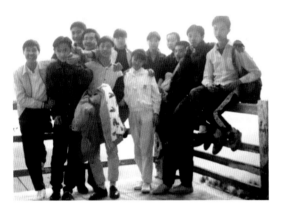

1989 年，與附中同學合影，中間白衣白褲的是我。

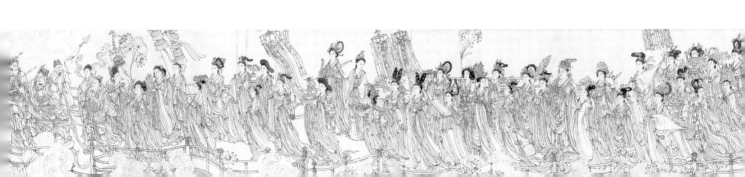

一　難忘臨摹

八十七神仙卷　21cm×227cm　紙本　1996年臨（大圖見拉頁）

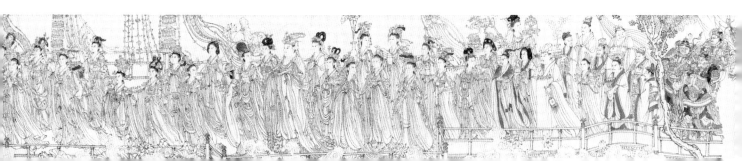

學生年代，我先後臨過 4 張完整的《八十七神仙卷》。我愛上了白描，愛上了這交響樂一般的節奏。我學會了崇拜，在傳統面前，我永遠是個孩子。

1 《八十七神仙卷》

1996 年，研究生二年級，我開始臨第 3 張《八十七神仙卷》。即將完成的時侯，熟宣走礬，有些墨線出現了滲化。我做了一個夢，夢見房間的每個角落都長滿了霉點。我決定臨摹第 4 次，我選用蟬衣熟宣，分成四段臨。這次和第 3 次一樣，花了 4 個月時間。

在後來的創作中，我一直致力於白描，始終使用熟宣，因為它是最適合白描的材質。在設色方面，熟宣不如絹，很難達到溫潤。

但熟宣比絹更敏感，它能詳盡地記錄運筆的快慢頓挫、濃淡乾濕。

● 面對宣紙，我變得戰戰兢兢，不敢對它多呵一口氣，多摸它一下，因為每個小動作都會改變最終結果。我積累了兩點經驗：

（1）作畫前刷濕熟宣，檢查是否漏礬，如果有局部漏礬，等熟宣乾透，再於紙背局部刷膠礬水補礬。

（2）手，尤其是指腹不能觸碰畫面，汗液會造成漏礬。這種漏礬相當可怕，無法用膠礬水補救。

我不習慣戴手套，所以每當觸碰畫面時，都用紙巾墊在手下，而且常洗手，絕不用護手霜。

圖中深色圓點是指頭造成的漏礬。

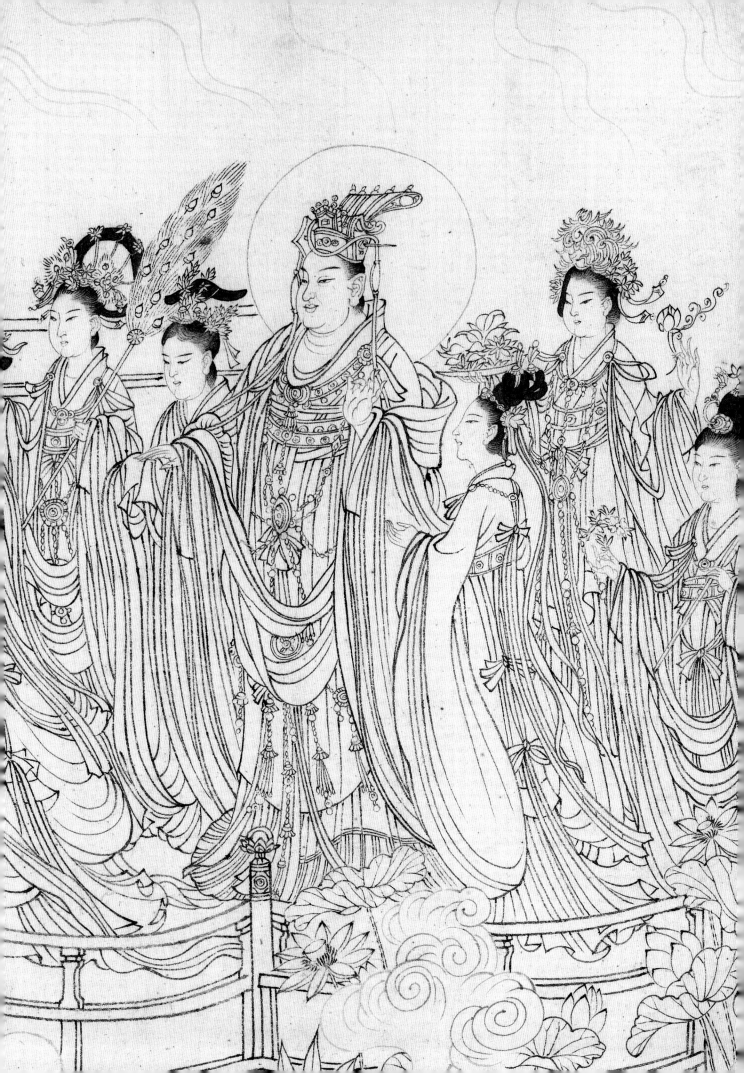

我懷念臨摹《八十七神仙卷》帶
來的寧靜，2012 年，舊夢重溫，
我畫了白描《金陵十二釵》。

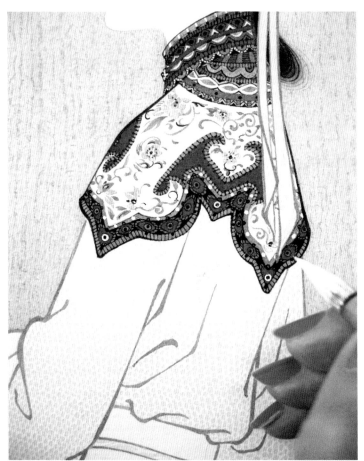

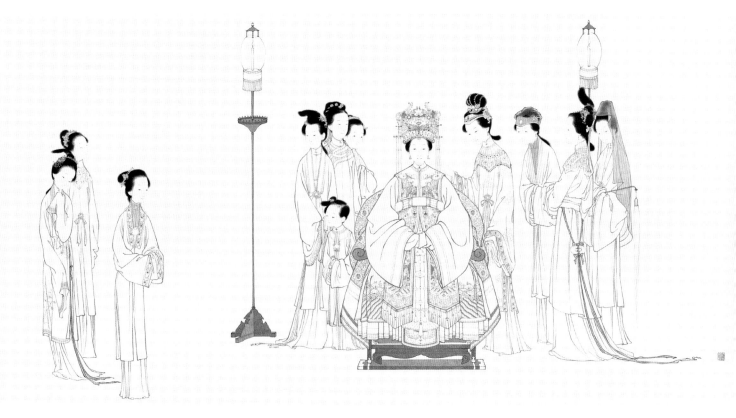

金陵十二釵　90cm×160cm　紙本　2012 年

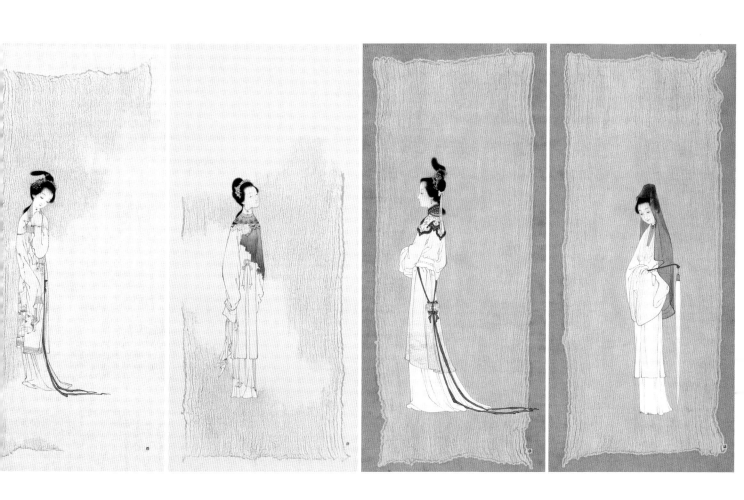

織金十月　59cm×150cm　絹本　1997 年

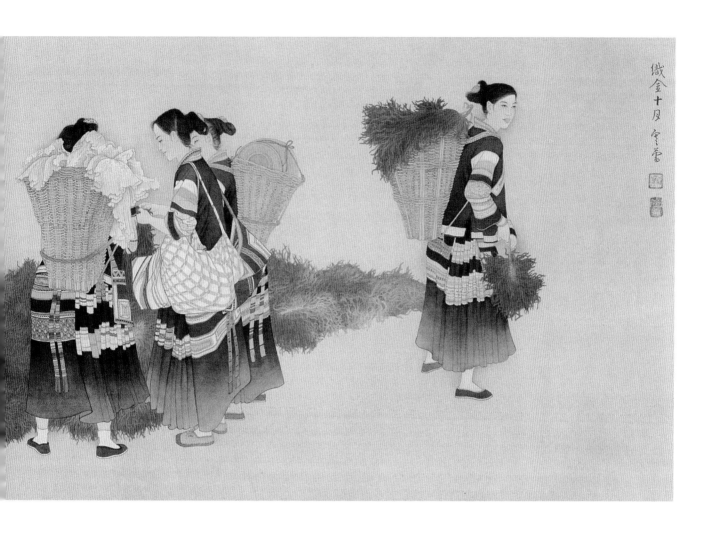

織金十月 宮蕾

臨摹，是我一輩子的功
課。1997 年，我模仿《韓
熙載夜宴圖》，畫了《織
金十月》。

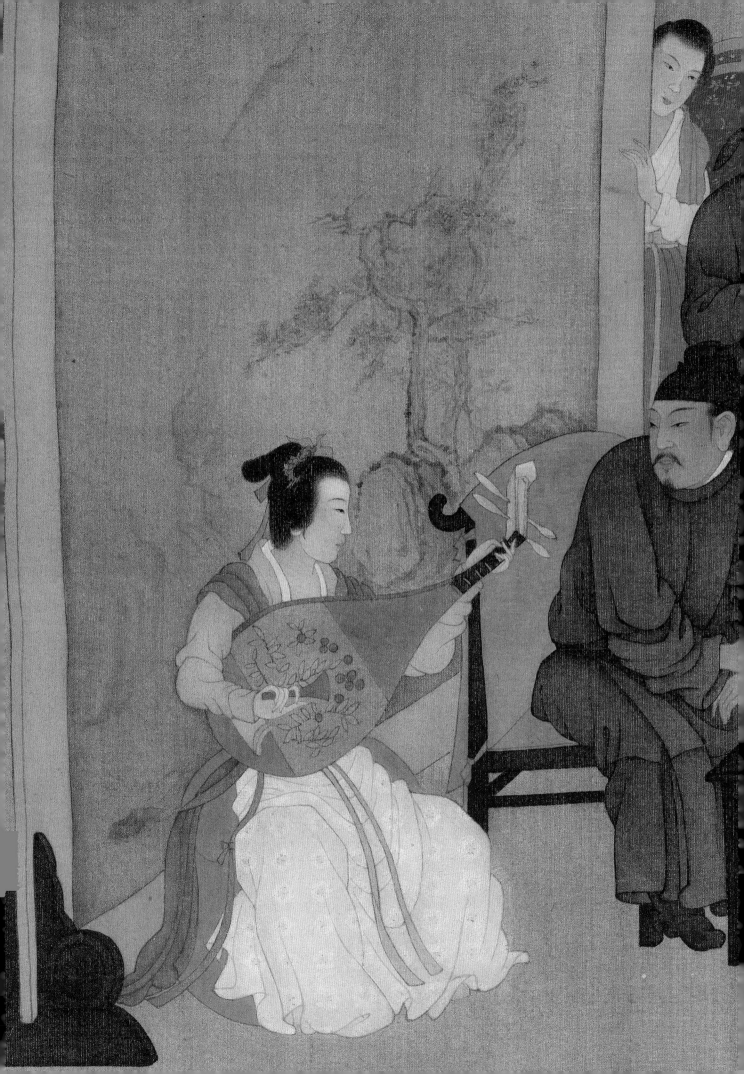

1997 年深秋，課室裡很安靜，我開始
臨摹《韓熙載夜宴圖》局部。小尺幅，
僅僅 25cm 高，65cm 寬，卻包容了大
量細節。這段學習讓我回味一生，慨
嘆傳統設色技巧之高妙。《韓熙載夜
宴圖》所用的石色是天然礦物顏料，
雖歷經千年，仍閃爍著神秘的寶石微
光，散發無窮魅力。它的設色技巧更
是"薄中見厚"的最佳範例：渲染得法，
達到厚中生津、染不露痕的明淨效果。
所謂絢爛之極，仍歸自然。

最讓我著迷的還是它的底色，經歷了歲月，絹絲
鬆散發黃，融合了線條和形體，襯托出色彩的璀
璨。我把白絹繃在畫框上，用各種復合色反反覆
覆平塗，至少刷了十幾遍。雖然我日後改用熟宣，
對古絹的熱情卻未曾停止。這麼多年，我一直在
用畫筆編織，在熟宣上模仿絹紋。

韓熙載夜宴圖（局部）　25cm×65cm　絹本　1997 年臨
（大圖見拉頁）

二　白描如歌

白描就是一種筆觸，除了
反映式的描繪，更注重形
式美感。線條的抑揚、緩急，
如歌如泣。

白描練習以提高線的表現力為目的，暫時
把其他表現手段如平塗渲染排除在外，不
允許用其他手段掩蓋線條上的弱點。需要
多練多思考，才可達到能用線條簡練地概
括對象的特徵，真正理解線條的抒情功能。

把練習重點放在對基本規律的認識上，如
果尚未瞭解基本規律便追求熟練、流暢，
容易養成輕飄、粗俗的習性。壞習性會時
時流露於具體用筆，阻礙良好筆性的介入。
改掉壞習慣猶如改造一名頑童，要花費數
倍精力。還不如空白者，腳踏實地，從頭
幹起。

（一）線的功能

線能準確地表現形，諸如形體大小、曲直、部位和比例，等等。

但白描並不停留於此，它還透過注重線條組織、用筆來表現不同的質感、量感、空間感，進而以形寫神，塑造出有血有肉的形象。

① 質感

線條組織自由靈活，切忌均勻。

橫、折、撇、捺、點，用筆多變，如同書法。

毛躁

線條組織均勻統一，嚴謹而有規律。

用筆綿長，虛起虛收，多以 "S" 形態出現。

柔軟

線條組織富有跳躍
感。用筆纖細柔韌，
同時，頓挫、轉折
明顯。

輕柔

厚重　線條組織如同山水
枝幹，結構清晰。
用筆快慢多變，多
用側、逆鋒。墨色
變化豐富，從濕畫
到乾，產生飛白。

3 空間感

表現物體內部結構與多個物體之間的前後空間。最耐人尋味的是"讓"的運用。

讓——線的"虛"處理。減弱後面線條，以突
　　出前面線條。

襯——線的"實"處理，類似陰影。強調後面
　　線條，以襯出前面線條。

①鬆散的物體　　線與線不相接，用筆虛起
　　　　　　　　虛收。

①結實的物體　　線與線緊密相接，用筆肯定
　　　　　　　　明確。

②有距離的前後　每當後面物體遇到前面物
　　　　　　　　體邊緣，線條空出距離斷
　　　　　　　　開，或線條變細消失。

①緊貼的前後　　每當後面物體遇到前面物
　　　　　　　　體邊緣，線條實接並加強按
　　　　　　　　頓，或線條變粗。

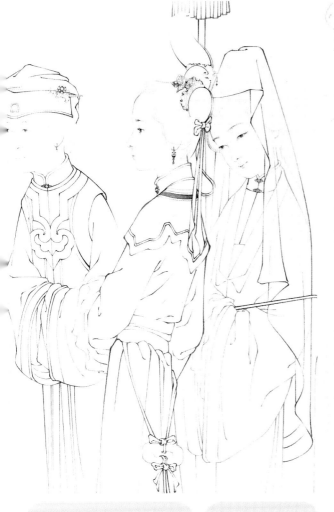

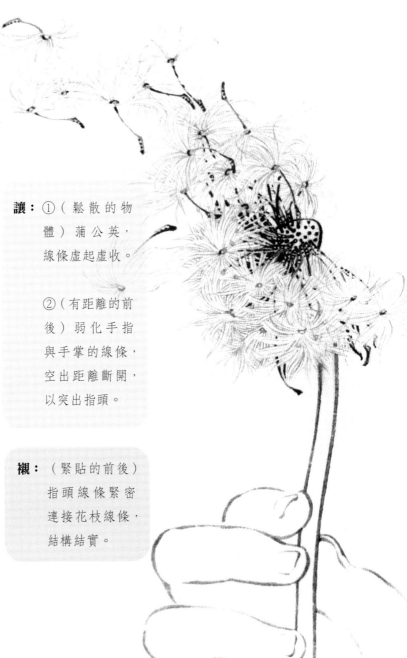

讓：①（鬆散的物
　　體）蒲公英，
　　線條虛起虛收。

②（有距離的前
　　後）弱化手指
　　與手掌的線條，
　　空出距離斷開，
　　以突出指頭。

襯：（緊貼的前後）
　　指頭線條緊密
　　連接花枝線條，
　　結構結實。

讓：（有距離的前後）左
　　右兩人遇到中間人
　　物邊緣，線條空出
　　距離斷開，或變細。

襯：（結實的物
　　體）各個人
　　物內部線條，
　　緊密相連。

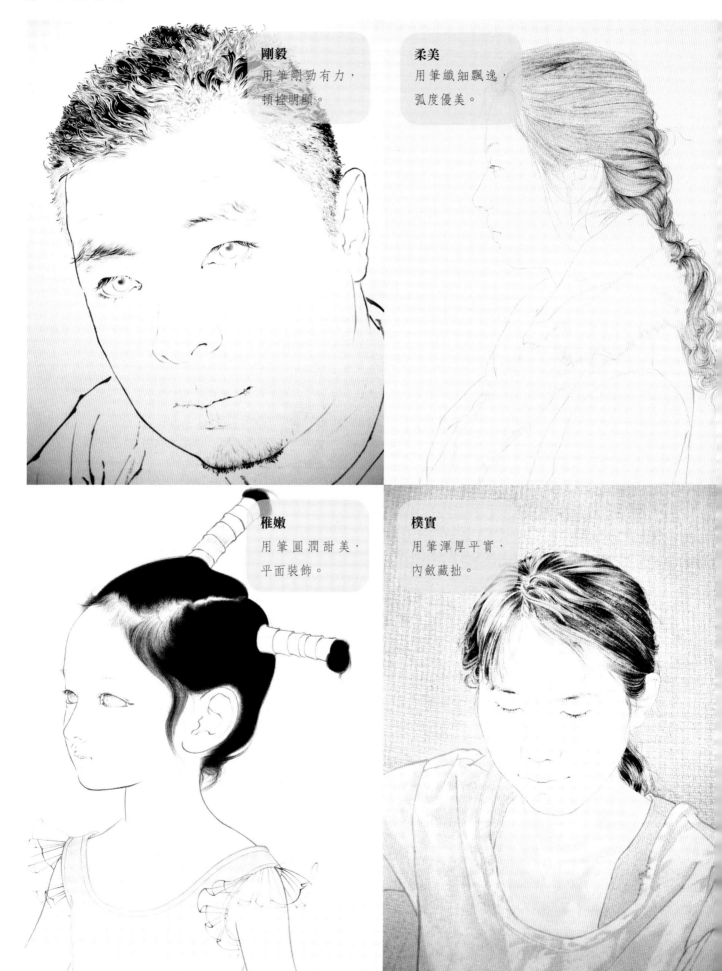

剛毅
用筆剛勁有力，
頓挫明顯。

柔美
用筆纖細飄逸，
弧度優美。

稚嫩
用筆圓潤甜美，
平面裝飾。

樸實
用筆渾厚平實，
內斂藏拙。

（二）臨摹

白描臨摹方式有很多種。

根據速度與精準程度，分成速臨、慢臨；根據起稿方式，分成對臨、拓臨。

幾種臨摹方式各有不同針對性，練習時應依個人實際情況進行選擇。

1　降低練習難度

2000 年，我與 1997 級國畫班學生合影，第一排左起第 3 人是我。

1998 年研究生畢業後，我到華南師範大學美術學院任教。因為華南師範大學美術學院專注於教育專業，4 年本科，只安排了 4 周白描課。我發現按自己過去練習的方法教，教不出教學成果。

為了幫助學生克服恐懼心理，我每次上課的開場白都是《賣油翁的故事》：

賣油翁把一枚銅錢放在葫蘆口上，往裡倒油，油沒灑，銅錢也沒濕。

如果你們也這麼倒，會把油灑了一地。

我會給你們一個漏斗，讓你們輕鬆地把油倒到葫蘆裡。

漏斗是一些取巧方法，可以降低學習難度。

課後你們還要多畫多練，等到熟能生巧那天，你們自然會覺得漏斗是多餘的。

漏斗：雖然"書畫同源"，要求白描有筆意，但"描"畢竟是一種繪畫形式，在練習過程中可以靈活運用，不必拘泥於形式。

（1）節約時間

可以拓臨，用熟宣蒙在線稿上拓臨。注意不要鉛筆過稿，鉛筆線會影響畫面。

準備兩份線描複印稿。一份蒙上熟宣，用回形針固定好以備臨摹，另一份放在旁邊隨時觀看。

（2）控制墨色的濃淡乾濕

用一種墨色練習，練就對線條乾濕、粗細、頓挫轉折的敏銳感覺。不要用濃墨，否則線條容易枯滯。淡墨更容易掌握，勾出來的線比較流暢。墨和水的比例，從 1:2 至 1:5，均可。

在畫的過程中，需不時往墨汁中添加水分。第 2 天調好墨後，先在廢紙上勾幾條線，確認墨色與前一天相同再畫。

準備一張紙巾，根據線條粗細控制筆頭水分。

（3）握筆

隨時改變握筆的高度，勾長線時握高筆桿，勾短線時握低筆桿；

更換手的著力點，勾長線時肘部著力，勾中長線時腕部著力，勾極短的線小指著力。

（4）把難畫的線變得容易

先把順手的線條練好了，以後再慢慢練習難畫的線條。

勾線時旋轉紙張，把線條換成順手的角度。比如橫線易畫，就把豎線調成橫線。遇到長線暫時解決不了，可以先練習如何把長線分開幾段畫，要求完全看不出接口。

2 白描程式

從局部看是線條的形態、筆與筆之間的聯繫；從整體上看是線條的走向、氣勢所形成的節奏與運動感。

中國古代畫家已經創造出豐富多樣的白描程式，體現出別樣的觀察力與想象力。

例如：用均勻的細線表現毛髮，筆鋒轉化多變的皴法表現山石，用不同的描法表現衣物材質。

3 用筆

核心訓練是中鋒用筆，再由此發展出側鋒、逆鋒、顫筆等運筆變化。白描線條如繃緊的弓弦，均勻而有張力，力透紙背。

好比美聲唱法，要經過訓練，運用發聲技巧使聲音洪亮悠遠，與聲嘶力竭的大叫截然不同。

| (1) 身體平衡 | 收攏心神，吐納自然。 | (2) 握筆 | 指尖握筆，“指寶掌虛”。 |

(1) 身體平衡　收攏心神，吐納自然。

調整身體姿勢，使各個部位關節達成平衡，這樣勾出來的線才會順暢有力。
尋找身體平衡需要自個人領悟，方式不一而足。

身體平衡並沒有長久時效，長時間不練習就會丟失。所以在正式勾線前，我會先練習幾天。

(2) 握筆　指尖握筆，“指寶掌虛”。

如同鷹爪，力灌筆桿直至筆鋒。肩沉、肘緊、腕活，帶動筆桿輕輕地提按。

桿始終保持與紙面的垂直角度，這樣才能敏銳感覺到筆鋒的力度。

(3) 意在筆先　先設想好線的形態走勢、抑揚頓挫，胸有成竹，果斷地下筆。

運筆時不能盯著筆尖，需眼神放空，關照到整條線的運行軌跡。

(4) 節奏　運筆如同舞蹈：起筆慢—行筆快—收筆慢。

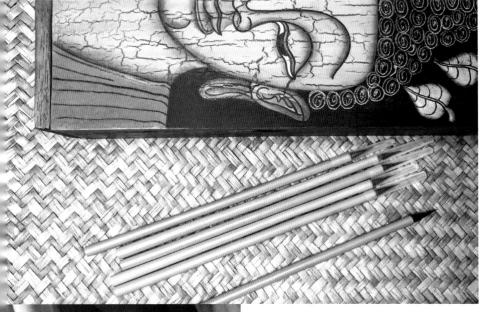

4 白描工具

筆

勾線筆非常關鍵，它是劍客手中的寶劍。
我使用特製小紅毛，製造它的師父已經去
世，市面上暫時還沒有比它更適合我的。
學生用勾線筆，我建議不要選狼毫的，因
為很難找到真正的狼毫。可以選用鼠鬚、
石獾等雜色毛製作的勾線筆，這種毛比較
難人工製造。

挑選毛筆，筆桿要直，鋒聚而尖。必須用清水試筆，
用筆尖在手背轉圈，筆鋒有彈性，聚鋒不散毛。

紙 透明的蟬衣熟宣
透明程度高，柔
韌性好，比較適
合白描臨摹。

要選擇新鮮的熟
宣，這樣才不容
易漏礬。所以，
價錢居中的熟宣
是明智選擇。貴
的熟宣未必好，
因為買的人少，
早過了保質期，
會有明顯漏礬，
這種漏礬是補刷
膠礬也挽救不
了的。

保存熟宣最關鍵
的是乾燥、隔絕
空氣。用報紙把
熟宣捲起來，放
入塑料袋中密封
保存。

養 工具是要養的。

有人說養硯：儲以清水，每日更換。我不贊同這種觀點，如此養硯只能養出幾圈水垢。

我覺得養硯，只需經常使用，用完仔細清洗。

放置案頭手邊，不時把玩，讓它吸納主人氣息，謂之"養"。

我珍藏的民國松煙。它掂起來輕輕的，膠度正好。碳顆粒細膩，堅硬而味香。

硯 我偏好端硯，它細而不滑、澀而不粗，能夠調和"下墨與發墨"這對矛盾。研磨時，端硯特有的紫藍色顆粒會悄悄摻雜在墨裡，使墨色如油，在硯中生光發艷。

下墨，是指透過研磨，墨從墨塊到硯台水中的速度。

發墨，是指墨的碳分子與水分子融合的速度、細膩程度。

墨 勾線用油煙、畫頭髮用松煙，以"小兒病夫"的力氣慢慢磨一兩個小時，墨汁才足夠濃稠。於白描練習，磨墨過於奢侈，選用質量較好的瓶裝墨汁就可以了。

使用瓶裝墨汁之前，必須確定墨汁不"跑墨"。用濃墨在熟宣上勾一條線，等乾透了用清水刷濕，穩定不走墨的算合格。

31

5　練習步驟

（1）工筆花卉白描　花卉作為練習第一步的原因，主要是花卉的形體結構相對自由，練習時可以不受過多限制，能體驗暢快的用筆感覺。

（2）宋人花鳥小品　宋人小品是一座無法超越的高峰。臨摹時用心體會作者對自然細緻入微的觀察與表現，以及對線條的巧妙處理。

宋人小品臨摹　紙本　1998 年

美髯公朱仝

活閻羅阮小七

《水滸葉子》臨摹　27cm×17cm　紙本　1996 年

（3）古代人物　流傳下來的是木刻行酒令葉子。紙本的白描轉化
成木刻，再經過長年的磨損，已與原作相去甚遠。
我臨摹時靠理解和想象，試圖恢復紙本白描原貌。

三　設色——薄中見厚

1 工具

加健白雲 分中、小兩種型號，每支筆都有固定用途。冷色、暖色、水、專筆專用，這樣能保證著色乾淨。

用筆鋒在手背轉圈，筆鋒柔韌、勁健，始終收攏，筆尖不散。

用手指壓開筆毫，前端平齊。

首先筆桿要挺直，還要用清水試筆。

水滴 用於添加顏色水分。

羊毫排筆　分大、中、小三種型號。

鋒齊而有彈性，筆肚均勻扁平，這樣不會藏色。

2 顏料

傳統國畫顏料分為水色、石色。我不僅使用傳統國畫色，還會用錫管國畫色、各種水彩顏色。在我看來，每種顏色都有獨特的性能，品質無分高低，關鍵看它是否能為我所用。

水色 植物色，又稱草木之色，細膩透明，用植物製成，比如花青、胭脂、藤黃等。水色一般製成塊狀或膏狀，用水泡化就能使用。

（註） 水色：植物色（台灣用法）

石色：礦物色（台灣用法）

大紅　　　　　　　　　胭脂

酞菁藍　　　　　　　　藤黃

石色 礦物色，又稱金石之色，分三類：

①晶體類 由天然礦物或高溫結晶研磨而成，如石青、石綠、朱砂、石黃等。同一晶體研磨越細顏色越淺，比如石青：頭青顆粒最粗，顏色最深，繼續磨成二青、三青、四青。四青顆粒最小，顏色也最淺。

②閃光類 如雲母、金箔、鋁箔、銅箔等。

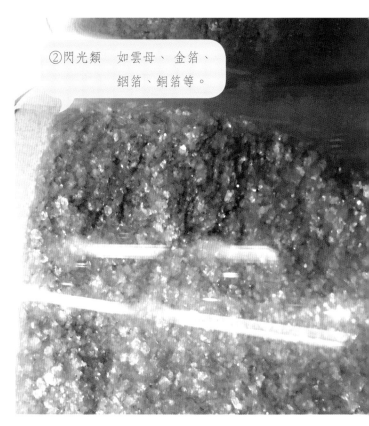

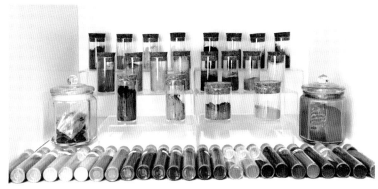

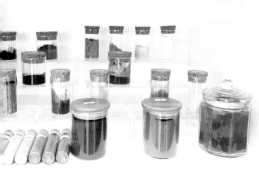
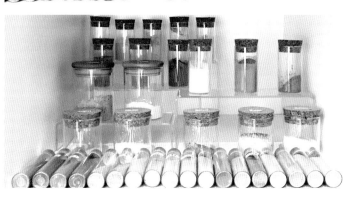

石色具有很強的覆蓋性，一般是粉狀，使用時要另外加膠。有些石色很細膩，比如朱磦、赭石、水干色，也會像水色一樣，製成膏狀或塊狀。

赭石

朱磦

③水干類　指在水中乾燥製作而成，如蛤粉就是牡蠣貝殼經風化後研磨而成。經染色處理後的水干色有各種色相。

我沒有潔癖，但有整潔癖。我喜歡把東西排列得整整齊齊。

因為喜歡整潔，我樂於捨棄，懂得尊敬空白。

只有學會捨棄，留出空白，才有能力供奉心愛之物。

收集石色就像搭建一個花園，一開始並不清楚自己需要甚麼。過一段日子，才會找到心頭好。讓我愛不釋手的那幾樣，就是花園裡最耀眼的主角，其他的只是陪襯。

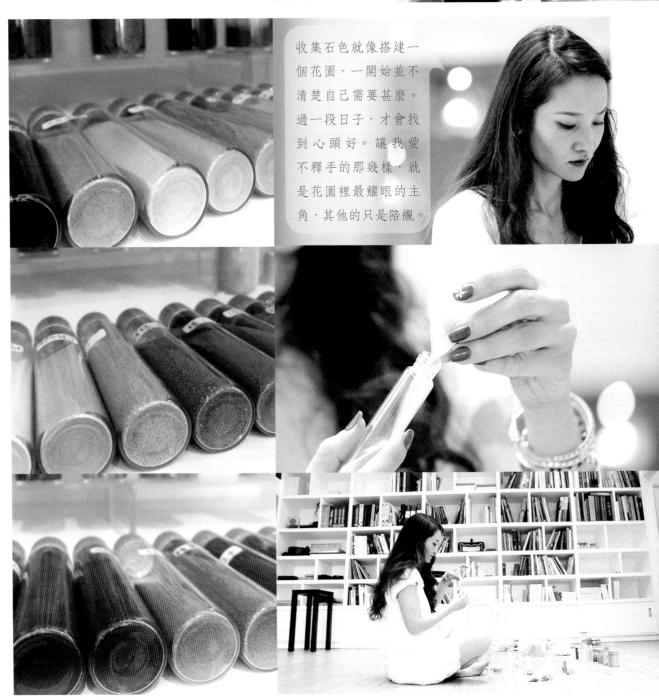

喜愛整潔，是我喜歡書籍的原因。

書裡的，網上都能查找得到。但
網上的資料過於龐雜，不如書籍
精簡整潔。

書裡每張圖片、每句話都有固定
位置。

存在，自當享有尊嚴。

（二）石色——厚中生津

1 石色調製方法

石色的美是無法用化學品代替的。
比如天然石青，錫管顏料也有石青，
不僅覆蓋力弱，成色也不好。因此，
不管使用起來有多麻煩，石色依然
生命力旺盛。

膠礬水

膠液拿來調製顏色，膠礬水用來固定石色。

所謂"三礬九染"，就是每畫一層石色都要刷
膠礬水，然後再畫一層色，顏色才不會"反底"。

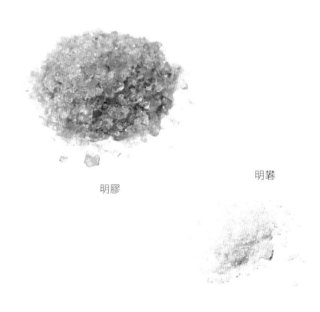

明膠

明礬

固定石色用的膠礬比例一般是"七膠三礬"，礬過重
容易使紙質變脆。

1.把明膠粒放入碗中,注入清水淹過膠面,待膠粒吸進水分後再添水。反覆三四次,使膠粒充分膨脹。

2.往膠中注入少許80℃熱水,攪拌至無顆粒,不要太稀,用手指試試黏度是否足夠。

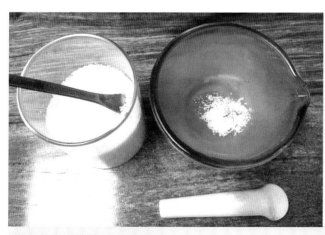

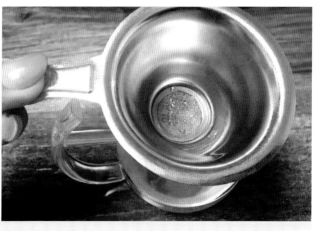

3.把明礬磨細,加入涼水溶化。可用手指蘸些放入口中,嘗到帶點甜澀味道,這樣就剛好。

4.把礬水注入冷卻的膠液中攪勻,過濾。用不完的膠礬水密封放冰箱中冷藏儲存。

蛤粉 石色令人望而生畏，尤其是水干類。
因為石色濕的時候與乾的區別很大，
既不易控制深淺，也很難塗勻。
使用時必須記住一點：它乾燥時的
顏色就是呈現在畫面上的顏色。

1. 在蛤粉中加入過濾後的膠水，慢慢添加，切勿一次加夠。

2. 用手指揉久一點，變成耳垂一樣柔軟的麵團。

3. 在碟子上摔 100 下，可以邊摔邊喝咖啡。

4. 用涼水泡半小時。

5. 倒去涼水，加入膠液，用手磨開。

6. 包上保鮮膜放入冰箱冷藏，兩三個星期內不會變質，使用時用乾淨勺子舀出，加入溫水。如不需稀釋，放入盛熱水的碗中隔水燙溶。

其他礦物色方法與蛤
粉調製基本相同，只
是將第 4 步改為用膠
液泡，之後不再倒膠
液，直接磨開。

小竅門：在蛤粉裡加點鋅鈦白，使蛤粉染上白色，這樣就比較容易判斷深淺了。

蛤粉偏暖，沒有鋅鈦白那麼白。但蛤粉的細膩程度、覆蓋性都遠勝鋅鈦白，淡淡的一層也能覆蓋底色。它像一匹烈馬，很難駕馭。它的表現力是強大的，破壞力也是強大的。剛畫上去的蛤粉是全透明的，根本看不出哪裡畫了，哪裡沒畫。如果欠缺經驗，等乾了就會發現，要麼太白要麼不夠白，筆觸橫七豎八、一片狼藉。

蛤粉厚塗比較容易平整，但最美的卻是薄塗，透明的一層透出勻淨的底色，清亮柔潤。

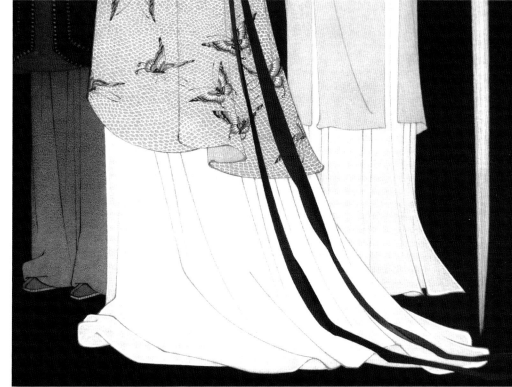

蛤粉還可用於立粉，能厚堆出一點立體感，適合簡單的紋樣，如珠子。

2 石色平塗

清代沈宗騫《芥舟學畫編》所述："金石是板色，草木是活色，用金石必以草木點活之，則草木得以附金石而久，金石得以借草木而活。"

石色容易板，為了使板色變為活色，需用水色打底。

我臨摹《韓熙載夜宴圖》的石色平塗使用了勾填法，即空出墨線，只塗空白處，並且，所有著色不產生筆觸，平整通透。石色稍稍高出墨線，令墨線更有"力透紙背"之感。正所謂色不礙線，色線交相輝映。

幾處石青石綠——人物的衣服、椅子靠墊，色彩變化微妙，我分別用了不同水色打底，有的用墨，有的用汁綠、花青、赭石，再層層敷上石綠、石青，並襯於畫的背面。之後用清水小心洗擦，使石色脫盡火氣，濃艷沉著。

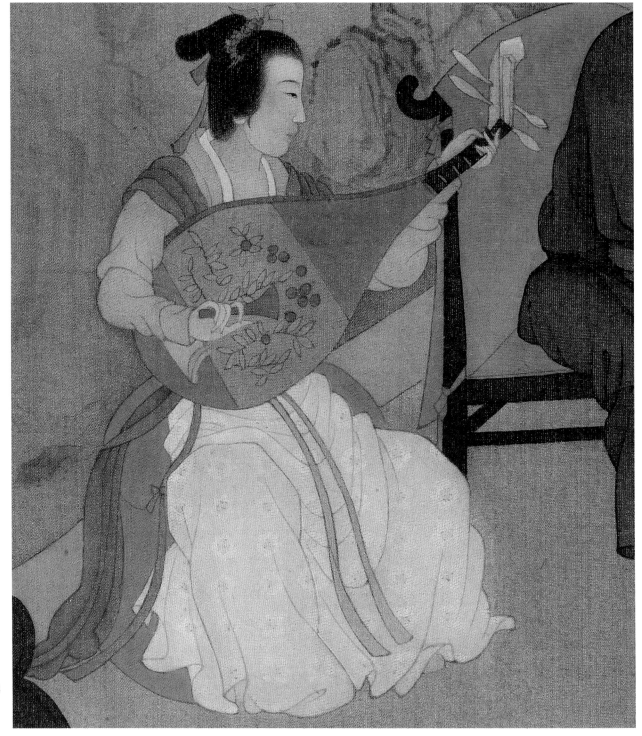

分格平塗法　用勾填法平塗大面積石色，會讓人手忙腳亂。把大面積分切成許多個小方塊，能使平塗變得輕鬆。

1. 袖子用淡墨打底，用朱磦分格平塗。

2. 平塗要足夠仔細，邊線工整，認真地空出衣紋線條。

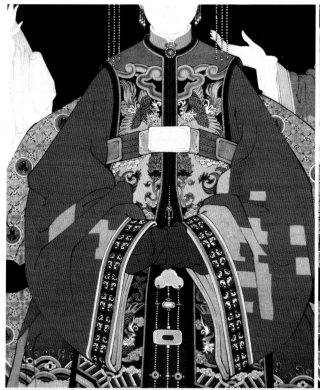

3. 平塗的筆觸一定要均勻，不時用筆橫掃，讓色彩呈橫向排列。

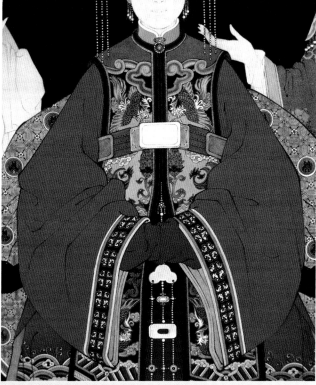

4. 拼接處只會產生一條細線，並不容易察覺。

3 石色漸變

邊線複雜或者大面積漸變的石色，
非常不容易染均勻，我會用平塗代
替渲染。

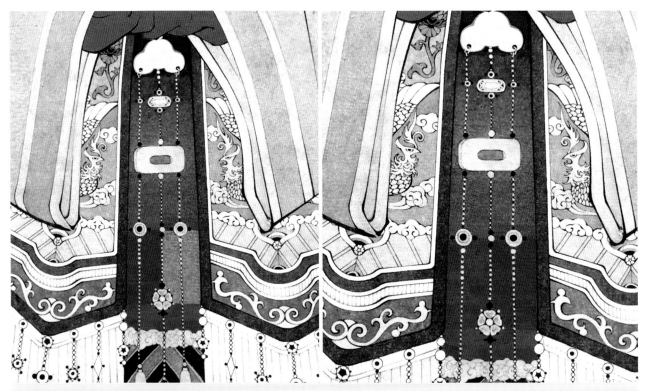

1.垂帶上壓著珠串，邊線變得非常複雜。朱砂由下至上變淡，透
出濃墨染的底色。我調出三碟由淺至深的朱砂，分格平塗。

2.平塗的筆觸呈橫向排列。銜接處用小筆觸再多處理一下，使
漸變自然。

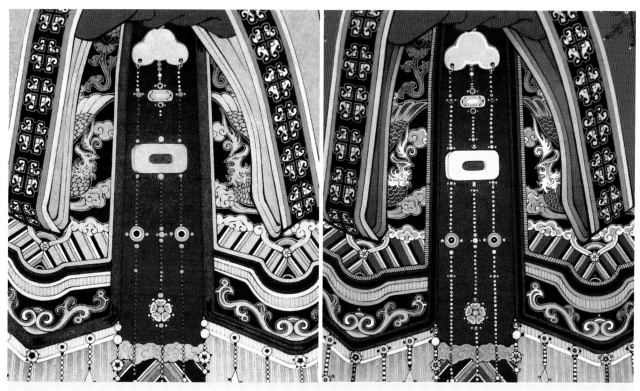

3.用曙紅平塗濃墨部分。

4.完成珠串與四周服飾後,中間垂帶的漸變朱砂會顯得很通透。

（三）水色—染不露痕

1 水色渲染

染得澀滯還是勻淨，差別並不明顯，韻味卻是相反的。澀滯的渲染牽絆著線條形體，拖沓暗淡。勻淨的渲染不留水痕、雜質，像有色玻璃、濕潤霧氣罩在畫面上，通透明亮。

兩支筆，色筆落色，水筆暈染。要染得勻淨，最關鍵的是筆的水分調控。水筆的水分控制尤其重要，渲染時，我用手指控制水筆水分。手指是最敏感的，透過指頭擠壓，能把水分控制得恰到好處。

正確的渲染

使水筆成為帶顏色的筆，必須保持色筆較濕，水筆較乾。

色筆落色後，用水筆把顏色吸進筆尖，使水筆成為帶顏色的筆，把顏色由濃到淡慢慢暈開，直至無色方可作罷。

失敗例子

① "水往低處流"，如果色筆較乾，水筆較濕，是化不開顏色的。水筆的水分會衝進顏色裡，把顏色鎖在線條邊緣。如非故意衝色，使用"撞水撞粉"技巧，這樣的渲染可以說是失敗的。

② 如果不用水筆吸走顏色，只是簡單暈開，即使邊緣暈得均勻，也會形成明顯的兩截色，無法自然過渡。

2 水色平塗

紙紋方向 透著光,可以清晰地看到熟宣的紋理。圖中紙紋的方向是相對更密集的豎紋。大面積平塗底色時,橫向運筆,垂直的紙紋能發揮輔助作用,使底色顯得更通透豐厚。

平塗並非簡單的一筆接一筆

大面積平塗是一場水分與時間的較量,水分必須跑在時間前頭。平塗時,最好把畫板豎起來。

用一支寬而有彈性的排筆,蘸飽顏色一筆下去,形成整齊的色帶。此時,顏色會繼續流淌,堆積在色帶下端,必須馬上處理。平塗的技巧就是如何處理顏色堆積。

失敗例子

如果平塗只是簡單的一筆接一筆,會產生一道道橫紋。

後期加工

排筆蘸飽顏色，揮出第一筆，用筆快速而齊整。緊接著在色塊中橫掃數次，令色帶向下延寬。直到顏色均勻附著畫面，不再向下流淌方可。此時，排筆顏色已乾，飽蘸顏色再揮出一筆，掃勻再續。

均勻的平塗也難以令我滿意，紙張的雜質與紋路會形成許多無規律的白點。我會繼續加工，用淡淡的顏色不停點染，仿製絹紋，把平塗修補勻淨。

第二節　師造化－工筆人物寫生

一　源於生活而高於生活

工筆寫生源於生活。我們尋找動人的形象，
深入觀察，精心描繪。

工筆寫生高於生活，寫實而絕不照搬。我
們提煉生活中的美，運用概括、誇張的技巧，
把它固定在畫面上。

1 組合　　生活裡的物體組合構成不一定美，需要重新組合。

2 白描　　用電腦處理照片能產生線條，但不能產生白描。

白描　　　　　　　　　　　　　　　　　　　　　　　　　　電腦圖

3 細節　　　如果寫生稿不夠精細，可以使用照片作為補充資料，但不能照搬。

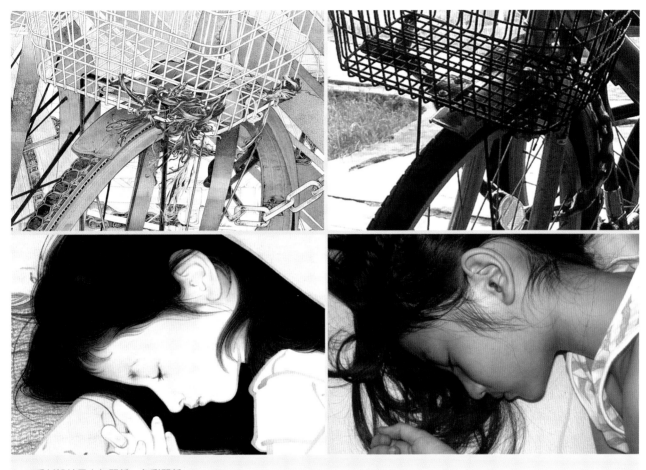

1. 重新設計黑白灰關係、色彩關係。

2. 提煉出線條節奏美感，將其強化。

　　　　照片無法代替寫生，寫生的造型是經過誇張強化的。

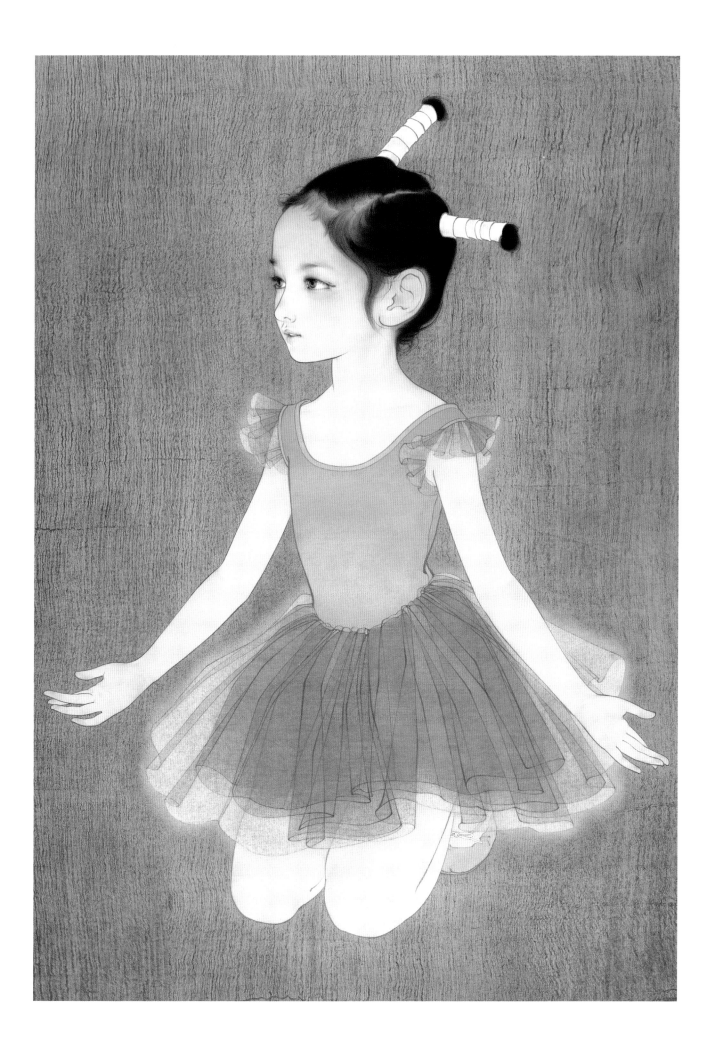

二　人物體姿

（一）體姿語言

人不僅能用嘴巴說話，還能用體姿傳達各種信息。

有時，體姿語言的可信度更高。

1.搭乘電梯，所有人的腳尖都指向你，這是值得開心的一天：　　2.她跟你談話，腳尖卻指向門外：

　　"你看起來很迷人。"　　　　　　　　　　　　　　　　　　　"我要走了，有空再聊。"

3.聽課時，不要做出這個手勢："我有不同意見，但不方便發表。"

4.面對長輩，最好用這種手勢："努力做得更好。"這種手勢放在身前，也是一樣意思。而握著雙手背在身後，則是："服從我。"

5.不要做出這個手勢："拒絕和自我保護。"可能，你只是覺得這樣舒服。

6.雙手托腮，眼睛水汪汪的：可能你面前坐著心愛的他。一手托腮，頭歪著：你不是覺得無聊，就是累了。

（二）動態美感

工筆畫是平面造型，人物體姿的美感主要取決於輪廓節奏。

因此，體姿外輪廓線的長短、緩急變化，至關重要。

1 外輪廓節奏決定難度系數

我們常說，這個入畫，那個不入畫。不入畫並非不能畫，比較難畫而已。我不喜歡為難自己，事半功倍多好。

所以，寫生之前，我會先讓模特兒扭動起來，使動作變得入畫。
兩邊輪廓緩急變化大的，節奏優美，更適於線條表現，比較入畫。

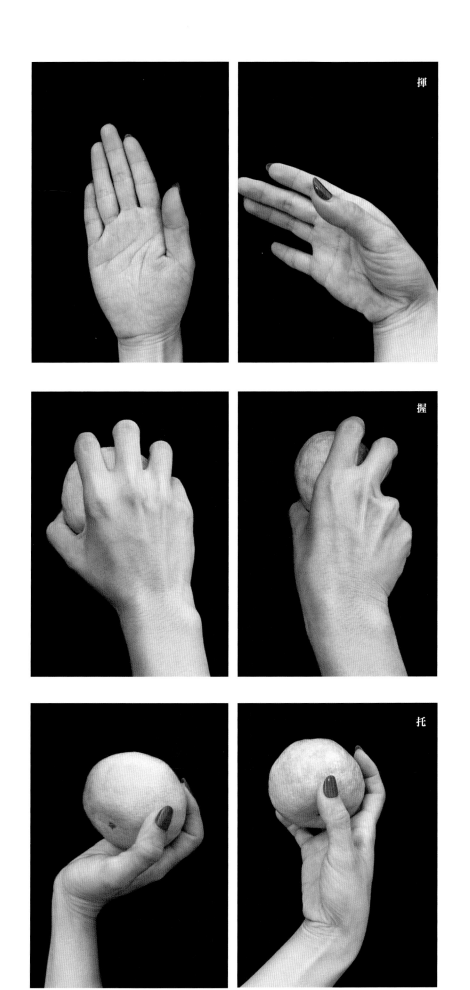

揮

握

托

左圖 輪廓節奏平淡，動作
僵硬，較難入畫。

右圖 動作生動，比較入畫。
腕、掌、指關節朝不
同方向扭動：一邊
輪廓線連成流暢的
長線，起伏舒緩；另
一邊輪廓線由短線組
成，起伏急促。

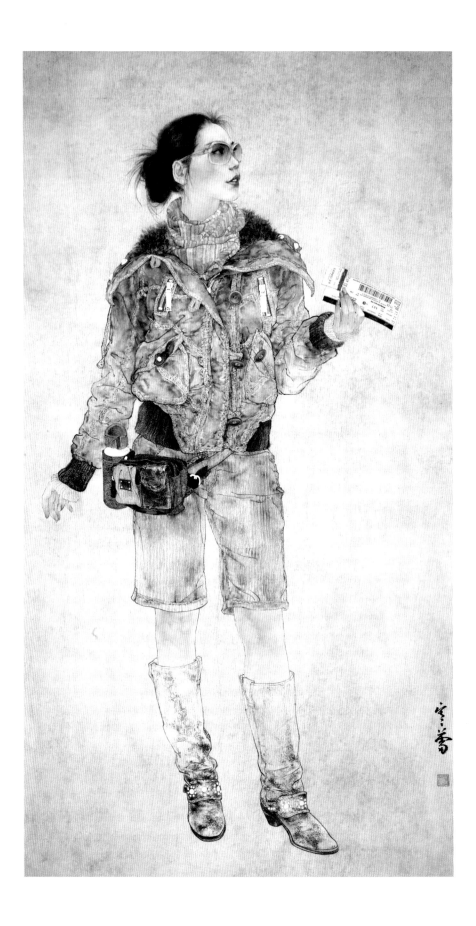

改變外輪廓，使機票成為無法忽略的主題：

① 把拿機票的手移出身體，形成急促的輪廓線，突出機票。

② 左右手弧線相同，指向機票。

輪廓線節奏平均，無法突出主題。

3 身體不同朝向能傳遞不同信息

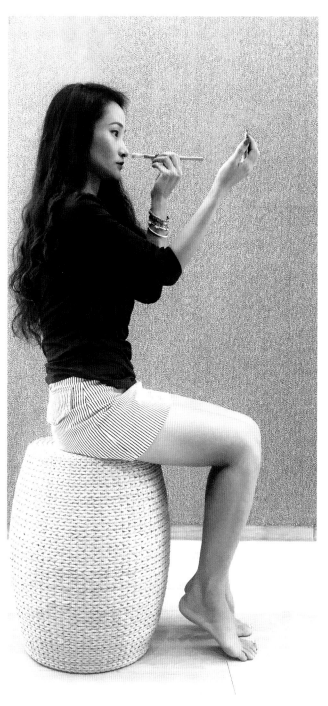

她背對我們坐著，右腿藏在凳子後面，減弱了右下方外輪廓起伏，突出鏡子。同時，信息量也增加了：我們悄悄進入她的香閨，她在化妝。

右邊的腿使外輪廓節奏過於均勻，不太入畫。內容也很平淡：她正在化妝。

（三）人物造型

1　臉部比例

在生活中，我們不可以貌取人。
但寫生卻是相由心生、以形寫神。
掌握臉部比例規律，適當誇張人物某些特徵，
才能塑造出不同的性格形象。

● 三庭五眼

三庭是臉的長度比例，分為三等份：髮際線
到眉毛，眉毛到鼻尖，鼻尖到下顎。

五眼是臉的寬度比例，以眼形長度為單位
分成五個等份：兩眼內眼角間距為一眼，
左右各一眼，兩邊髮際線到外眼角各一眼。

● **相之八格**

以三庭五眼為衡量標準，用以下八個字概括臉型。

標準比例

甲　下庭尖削。女性理
　　想臉形。

國　下庭方正。男性理
　　想臉形。

下庭寬

用　上額方正，下巴
　　寬大。

風　上額方正，腮部
　　寬大。

三庭短

田　臉形短而方正。

由　上額短窄，下額
　　方正。

三庭長

目　眼距近，臉形狹長。

申　上額削，下巴尖。

69

國字臉，上額飽滿。

由字臉，上額短窄。

兒童一般是田字臉：

額頭寬大，眼距寬。

中下庭短小，鼻子短，嘴巴小。

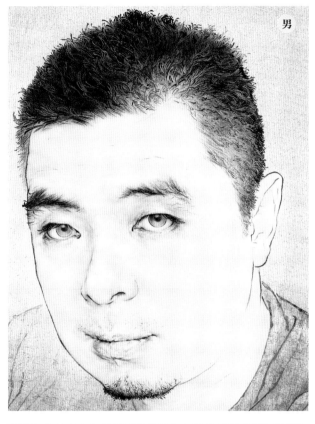

男

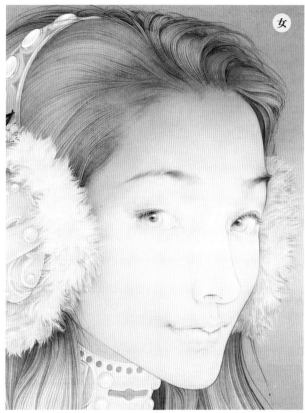

女

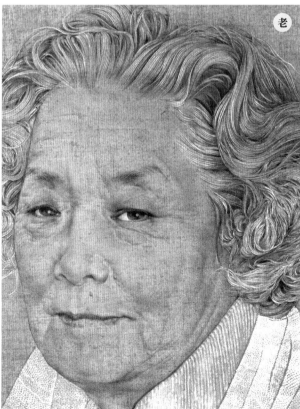

老

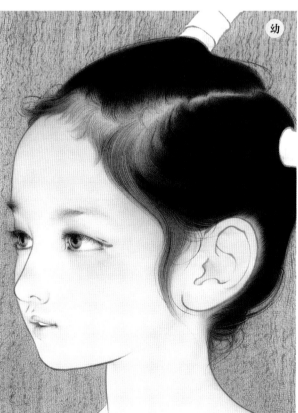

幼

73

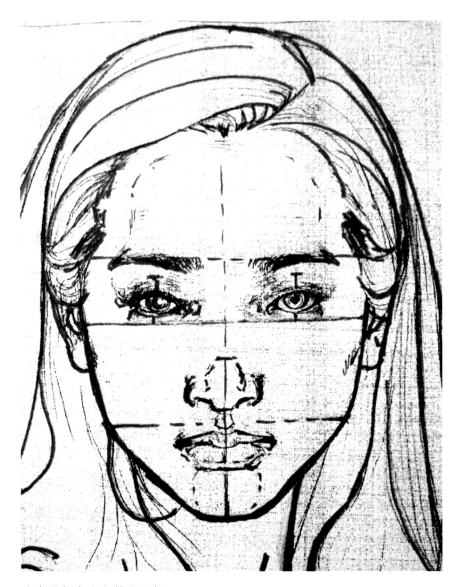

我喜歡把女人畫得孩子氣：

眼距寬，顯得沒有心計。

人中短，下巴尖削，顯得嬌弱。

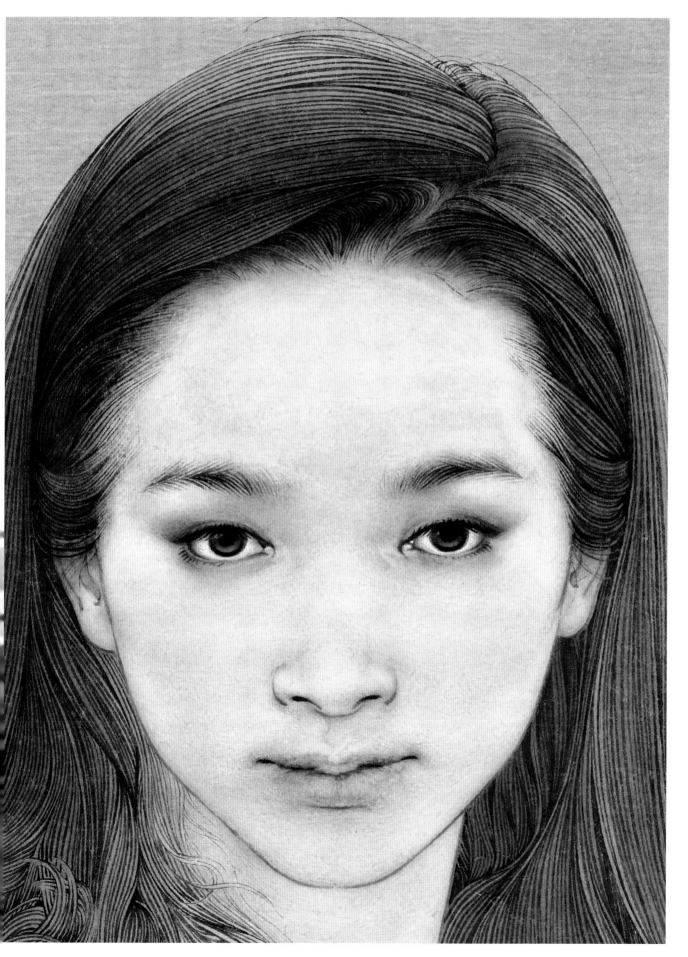

2 五官

眉

1.眉頭到眉梢的連線形成眉毛的走勢。

2.上下兩組眉毛在眉弓處接合。

3.用眉毛的粗細表現眉弓結構,用筆虛起虛收。

4.勾線,注意眉毛兩端虛,中間緊。用墨暈染,如一縷青煙般飄渺。

1.眼睛的基本結構是傾斜的平行四邊形，
傾斜程度取決於內眼角到外眼角連線。

2.眼皮包著眼球，會產生陰影。

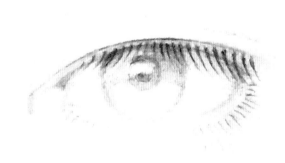

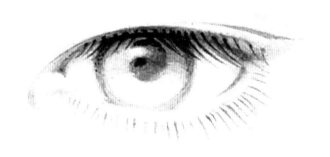

3.內外眼角、上下眼皮用線都有細微的差別，
表現出眼皮厚度與眼球弧度。

4.最怕把線勾死了。上眼瞼與瞳仁相接處
用濃墨，其他用淡墨，隨著渲染的深入，
逐步把線條加重。

正

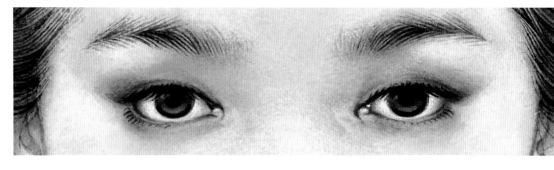

3/4

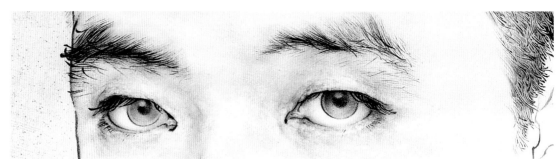

仰

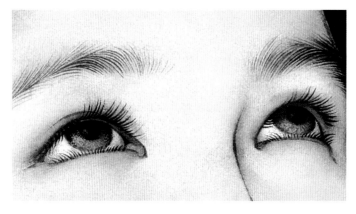 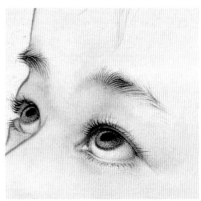

俯

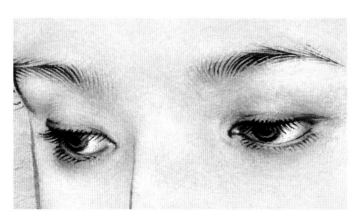

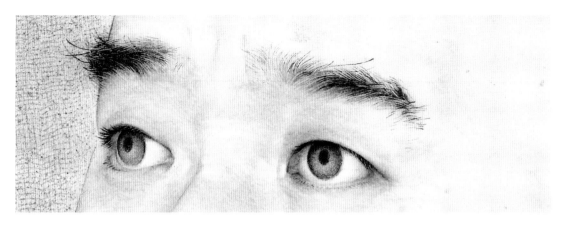

男

女

老

幼

正側

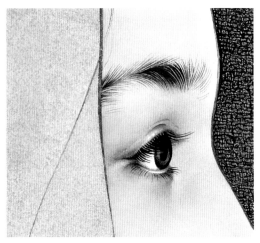

背側

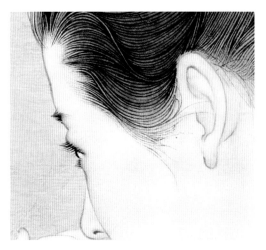

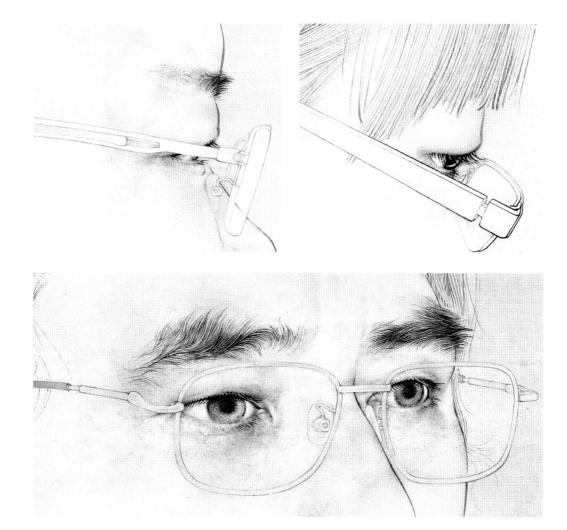

只畫鏡框，省略鏡片，無礙眼神。

鏡框線條一定要精準，我會用直尺鉛筆過稿，

再用毛筆小心翼翼地把線條描出來。

不是勾，而是描。

鼻

1.鼻梁弧線上端轉折處連接眼
眶，下端轉折處連接鼻頭。

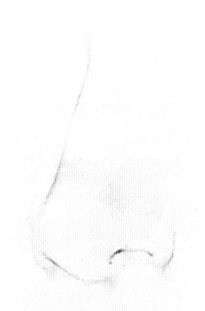

3.鼻翼線條下釘頭、上鼠尾，不
必勾死了，可用陰影輔助造型。

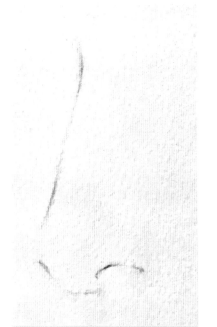

2.鼻頭線條下端漸變成兩個面：
一面連接人中，一面連接鼻孔。
鼻孔由三段線條組成：
前段線條釘頭勾尾，連接鼻頭；
中段線條稍細，平直；後段線條
折頭勾尾，連著鼻翼。

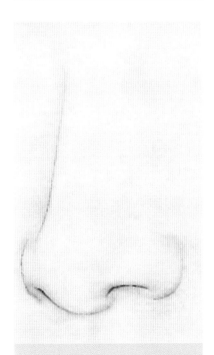

4.鼻翼線條下緊上鬆，分多次完
成。鼻孔、鼻翼根帶點血色，用
曙紅分染。

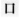

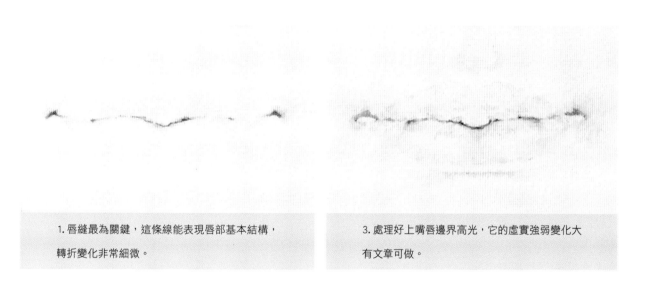

1. 唇縫最為關鍵，這條線能表現唇部基本結構，轉折變化非常細微。

3. 處理好上嘴唇邊界高光，它的虛實強弱變化大有文章可做。

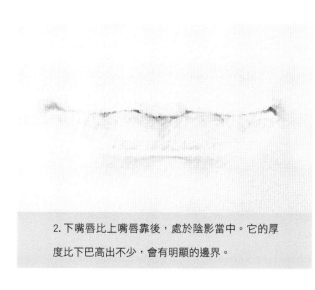

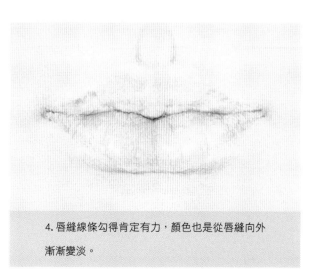

2. 下嘴唇比上嘴唇靠後，處於陰影當中。它的厚度比下巴高出不少，會有明顯的邊界。

4. 唇縫線條勾得肯定有力，顏色也是從唇縫向外漸漸變淡。

人中

人中把鼻子和嘴巴連接
起來，有長短、深淺之別。

人中長度是上唇邊緣到
鼻根的距離。

唇縫決定人中長度，它
一般在鼻根與下巴距離
的中間。

正側 背側

仰

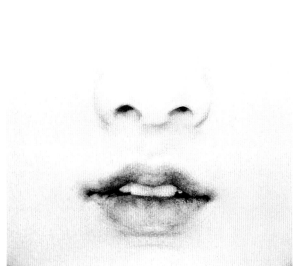 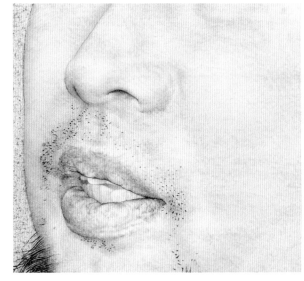

俯

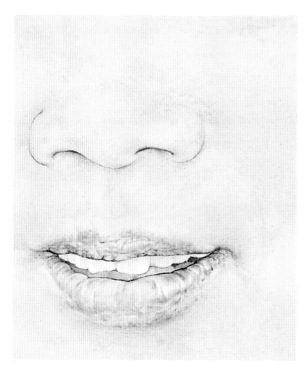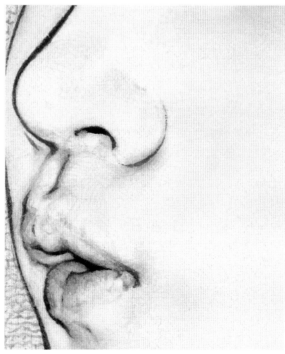

耳朵

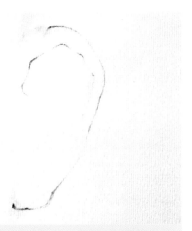

1.耳朵主要結構為軟骨，耳輪與耳垂決定耳廓的形狀。耳輪腳、耳垂根部與臉頰連接處，需要一點明暗輔助。

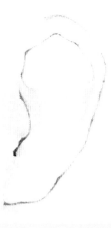

2.耳屏上連耳輪腳，線條虛收。下連耳屏間切痕，線條以釘尾結束。

3.對耳屏與對耳輪銜接處有明顯轉折，對耳輪、對耳屏、耳輪、耳垂交匯於此。

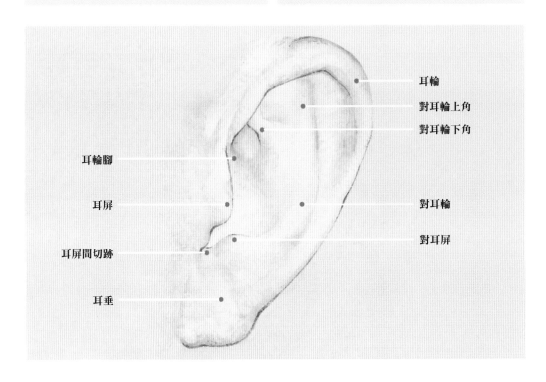

耳輪
對耳輪上角
對耳輪下角
耳輪腳
耳屏
對耳輪
對耳屏
耳屏間切跡
耳垂

耳朵與鼻子有奇妙的聯繫，它們的中軸連線互相平行。

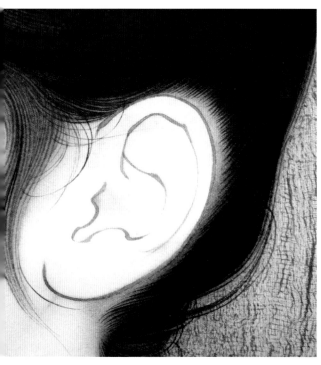

有趣的耳朵

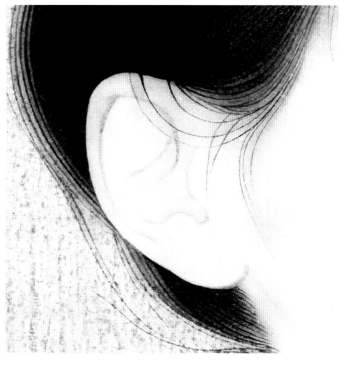

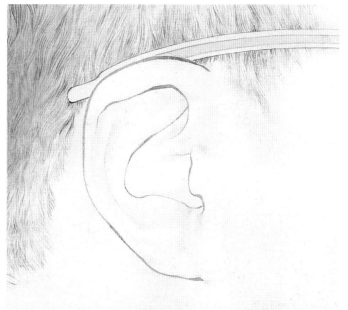

3 手

1. 用一條弧線表現指背,不必畫出關節,保持這條弧線的流暢。

2. 用三條曲線畫出指腹。畫出指甲蓋,注意虛實。

3. 用明暗陰影交代關節的細節。

4. 渲染的輕重節奏很重要,這樣更能體現線條自身的美感。我會弱化關節,只用赭墨稍微渲染;把重點放在指頭,用曙紅染指尖與指甲,並提白指甲邊緣,使其更加突出。

1. 腕部非常重要，不同方向的扭動，使手產生了韻律。上邊是一條流暢的弧線，下邊是轉折多變的曲線。

2. 手掌連接腕部與手指，注意連接處的線條處理。

3. 中指與無名指的方向總是統一的，它們的形態基本一致。

4. 手部線條非常迷人，有時我捨不得渲染，保留白描的潔淨。

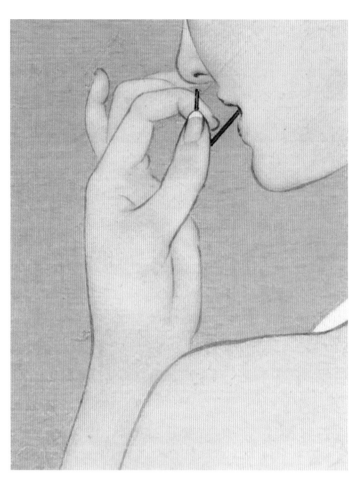

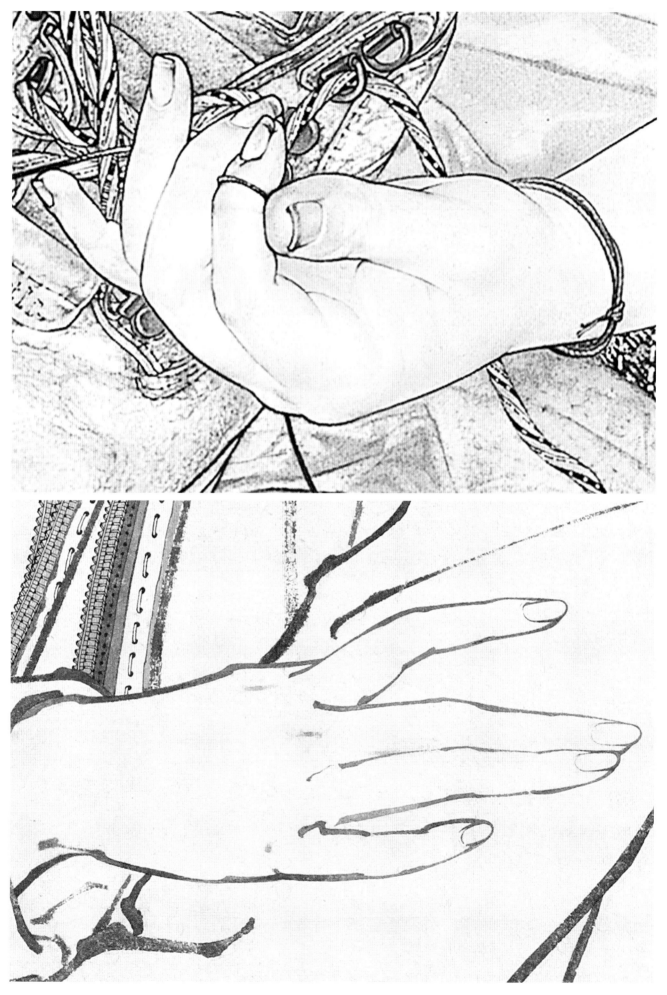

4 腳

1. 畫出一條三段轉折的曲線：小腿、腳踝、腳背。

2. 腳踝是重要關節，線條靈活多變，上連小腿，下連腳背、腳跟。

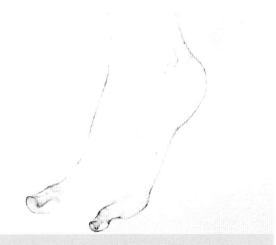

3. 腳趾具有豐富的表情，需要反覆推敲，仔細修改。小趾向內彎曲，大趾向上微翹。

4. 畫出餘下的三根腳趾，中趾稍長。趾頭用線必須肯定，有抓緊地面的力度。

利用趾甲弧度表現腳趾圓柱體結構。

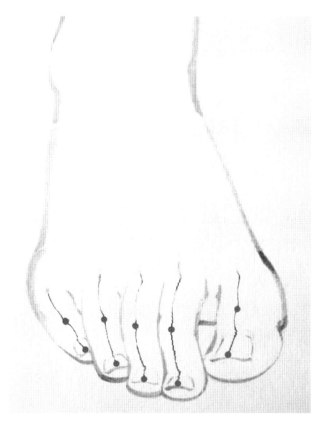

五根腳趾扇形排開，它們的朝向有微妙的變化。

1.M形的髮際線，兩端結束於眉梢，其走勢會與眉毛形成流暢的弧線。

2.鬢角的曲線與眉梢平行。

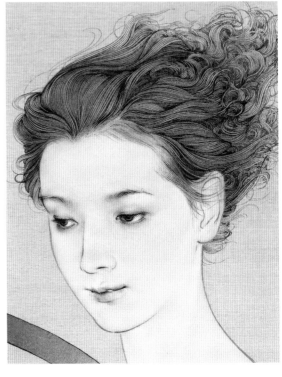

髮際線是髮絲的源頭，髮絲由此向外均勻發散。

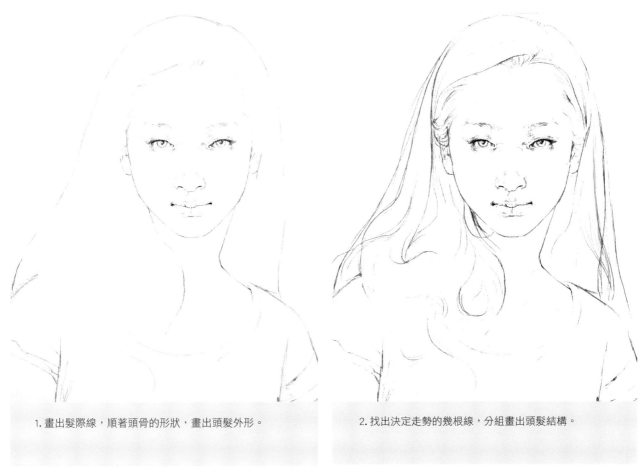

1. 畫出髮際線，順著頭骨的形狀，畫出頭髮外形。

2. 找出決定走勢的幾根線，分組畫出頭髮結構。

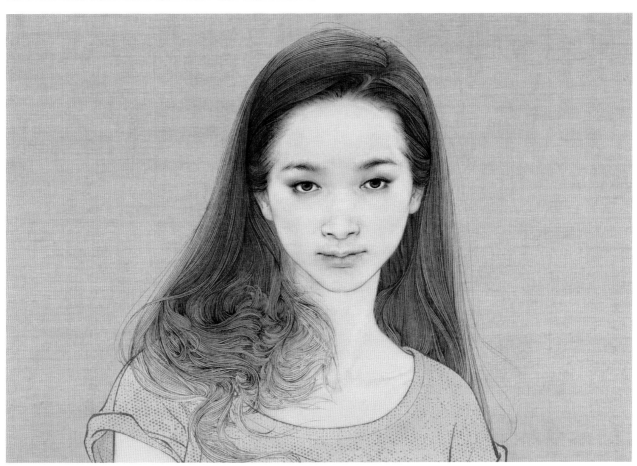

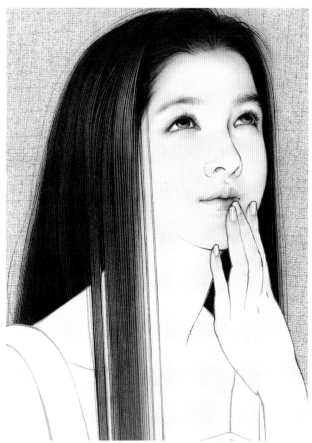

草稿只需明確髮絲分組，描繪時牢記令髮絲
排列整齊有序即可。

大膽地運用想象力，讓髮絲自由生長。

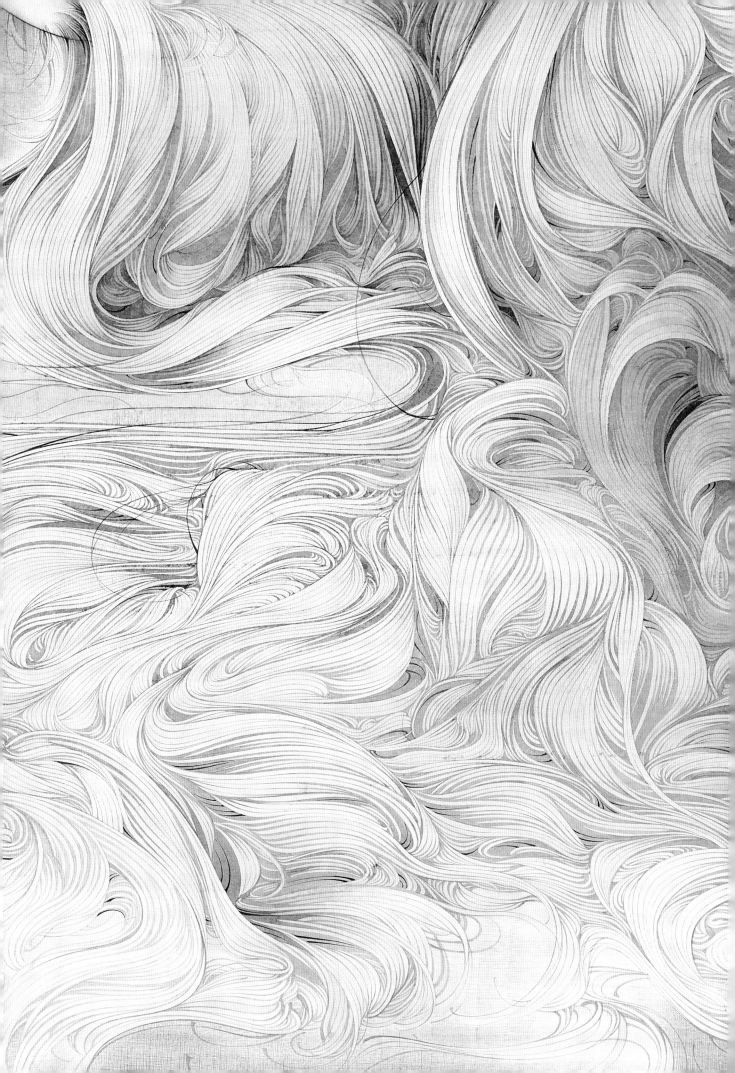

三　寫生流程

（一）工筆底稿

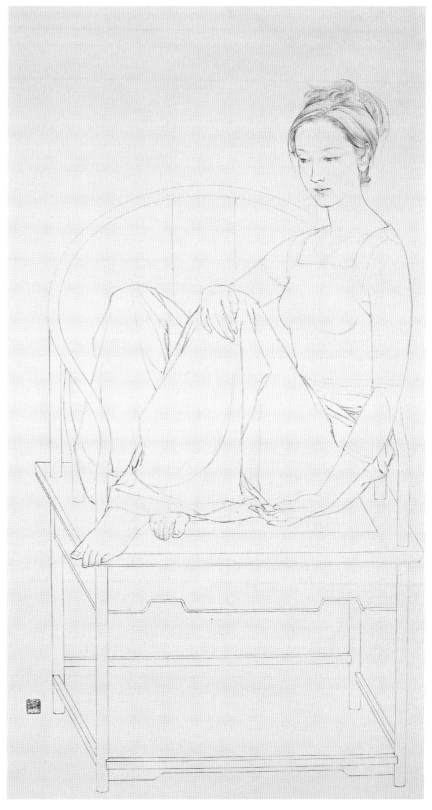

工筆底稿不等同於廣義的素描，它有一套成熟而獨特的語言。

省略光影，以線造型，勾勒嚴謹。

蒐集寫生資料最有效的手段非速寫莫屬。

小小一張紙片，寥寥數筆，保留住那一刻的
美妙感受。

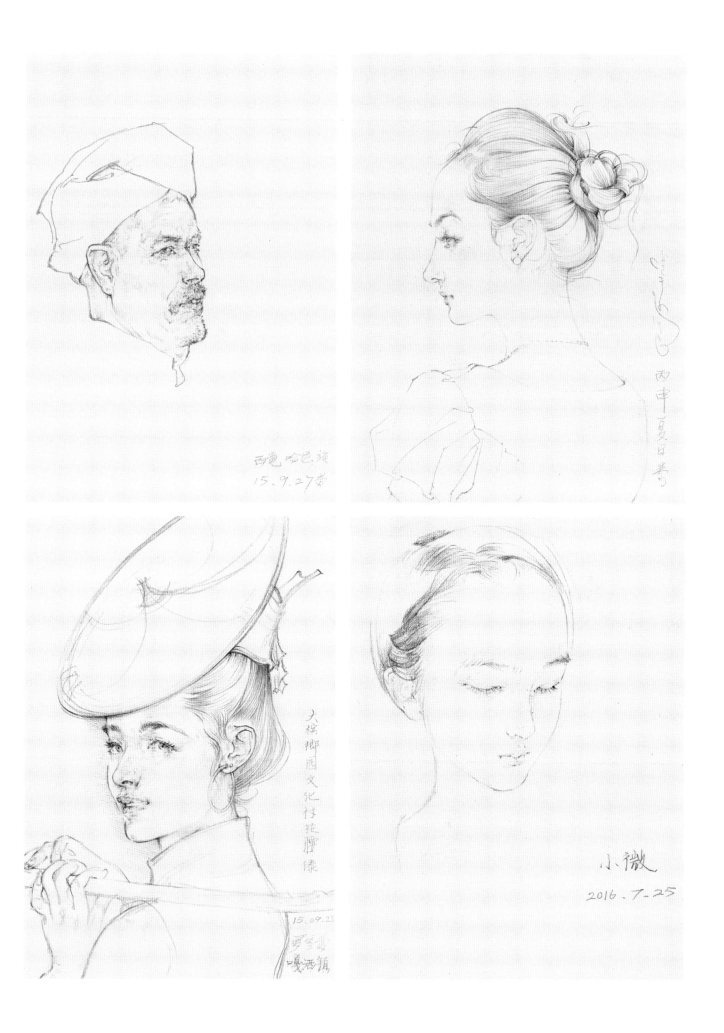

醜 哈尼族
15.9.27番

丙申夏日寄

大榔園文化村花腰傣
15.09.23
嘎洒鎮

小微
2016.7.25

2 小稿

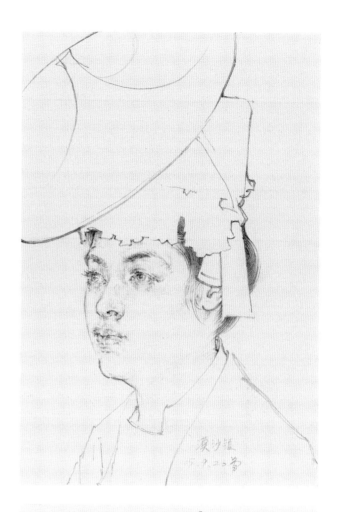

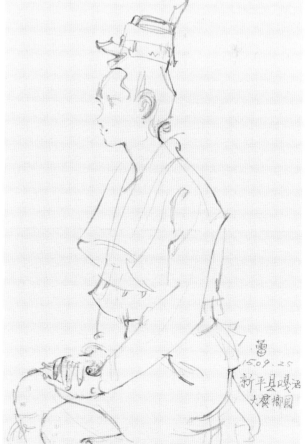

小稿不需要精確的細節，但必須明
確整體關係。

小尺幅，經得起大膽假設、反覆
推敲。

3 放大稿

1. 打印好細節照片貼在畫板旁邊。用複印機把小稿放大到需要的尺寸，蒙上宣紙。

2. 每一幅工筆畫都是一個漫長的過程，從鉛筆起稿開始，推敲細節。放點喜歡的歌，坐得舒適，保持美好的心情。

3.用圓珠筆、油性黑筆定稿，線條勾得肯定而粗重。這樣蒙上宣紙還能透出線條來，不需透光台就能過正稿。

（二）準備工作

1 處理熟宣

我用的紙是市面上最常見的丈六匹熟宣。

為保新鮮，我和同事約好，每年都找廠家訂做，廠家要求訂滿 30 張才出貨。

不管大畫、小畫，我都用這種紙，喜歡它的厚實耐擦。

但它有很多雜質，畫之前要先處理。

工具

無蠟光滑的石頭、紙巾、鑷子、小刀。

1.裁熟宣，比畫心長寬大出 10cm。用三角尺、直尺、鉛筆畫出畫面邊框。

2.用小刀摳掉雜物。要先分辨雜質在正面還是反面，以免摳破紙張。
用鑷子、紙巾除去雜質。

3.用石頭壓平皺紋，如果尺幅較大，需要壓一整天。

2. 把底稿四邊折起，用夾子固定在熟宣下面，底稿若不夠大，可貼紙擴大。接著把熟宣夾在畫板上，豎起來，不需透光台就能舒舒服服地過稿了。

1. 為了方便過稿，我用油性黑筆畫底稿，線條很粗，厚厚的丈六匹熟宣也能透出底稿。

3. 過鉛筆稿，用筆要肯定、精緻，盡量不修改。

3 托底上板

我每天從早上 8 點半畫到下午 7 點，腰不酸腿不疼，是因為把畫托上板，豎著畫。
畫板上層疊著撕不淨的紙膠帶，一圈痕跡就是一張作品。

高矮不一的凳子，坐著、蹲著都行。

我的托底技術只能托小畫，大畫都拿去給師傅托底。托好底的畫上板很簡單：把畫放在板上噴濕，重覆步驟 5 至 9 即可。

作品完成後用裁紙刀沿著紙膠帶邊緣裁下，不必再托裱，即可裝框。這樣能有效地避免托裱造成的畫面損失。

1. 比畫紙稍大的生宣一張，這叫"命紙"，質量一定要好。

2. 漿糊，加同樣體積的水稀釋。（用澱粉做漿糊，若急用，可買現成的漿糊）。

3. 兩把排筆、一個棕排刷、一個棕墩刷。

4. 水膠帶、一盆清水。

5. 折疊好的乾抹布、廢報紙。

1.把畫紙正面朝下鋪在畫板上，在畫紙背面刷漿糊。要反覆多刷幾次，使漿糊均勻。

2.把生宣捲成長卷，一邊對齊畫紙，用乾排筆橫刷生宣，邊掃邊貼近畫紙。

3.覆蓋一層報紙，先用乾抹布擦，再用棕刷掃，用棕墩刷墩，使畫紙與生宣緊貼。

4.把多餘的生宣撕去。

5.把畫紙翻過來，正面朝上放在畫板合適位置。

6.撕下四條水膠帶備用，提起一條水膠帶，在水盆裡輕輕拖過。

7.把潮濕的水膠帶粘在畫紙邊緣。

8.用乾布吸走水膠帶多餘水分，不時在畫心刷幾筆水。保證四邊乾得比畫心快，才能貼牢畫板。

9.乾燥後的畫很平整。

（三）勾線渲染

正常程序是先勾白描，再
渲染。

完成渲染後，還需復勾局
部線條，使線、色相互映襯。

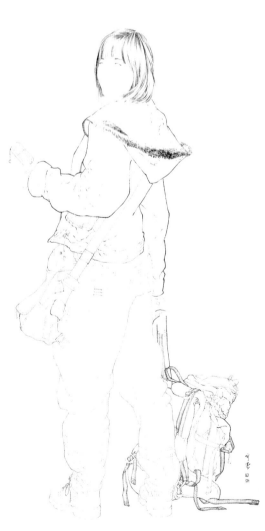

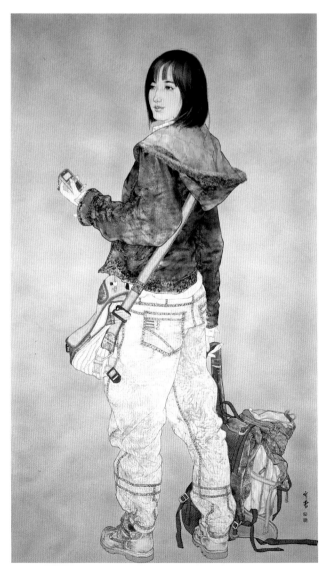

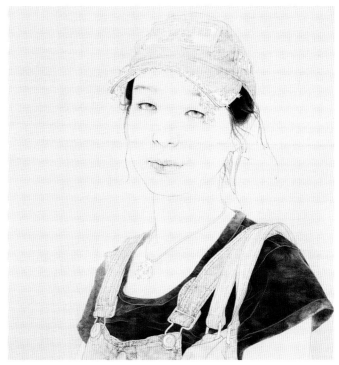

設色作品與純粹的白描作品
不同，要求線條有明顯的墨
色變化。

雖然鉛筆過稿的線條最終會被墨色覆蓋，卻是畫面的組成部分。盡量不作修改，當作淡墨對待。

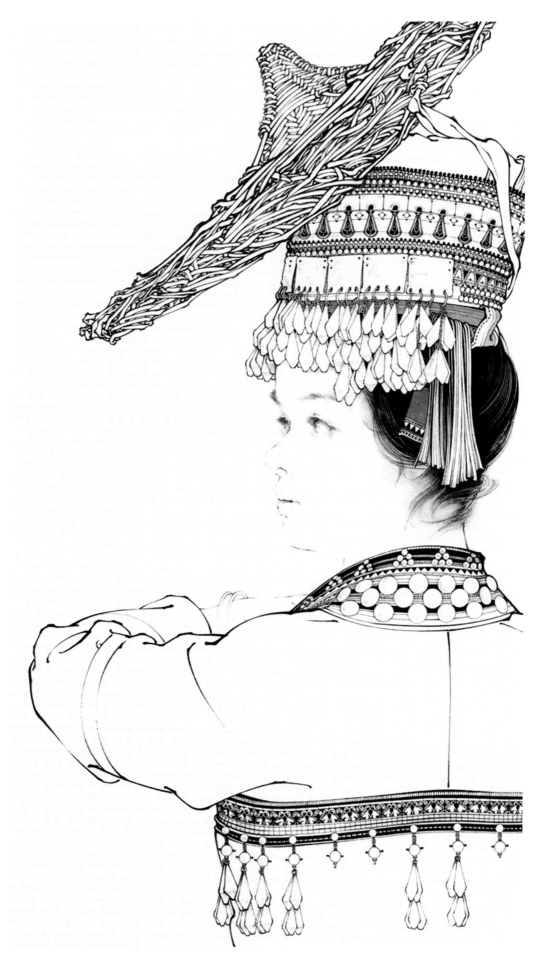

工筆的渲染平塗
追求平面感，塑
造形象的重任主
要由線條承擔，
因此，勾線就顯
得尤其重要。

臉部線條不是一次生成的。

渲染、勾線反覆交替進行，線條慢慢浮現
出它應有的姿態，變得明確有力。

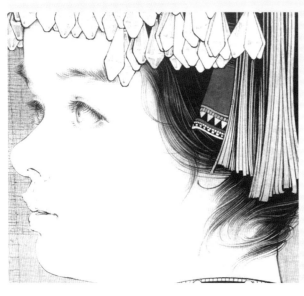

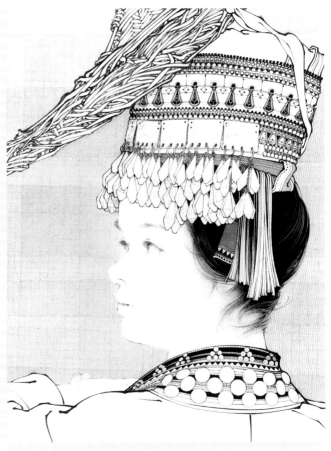

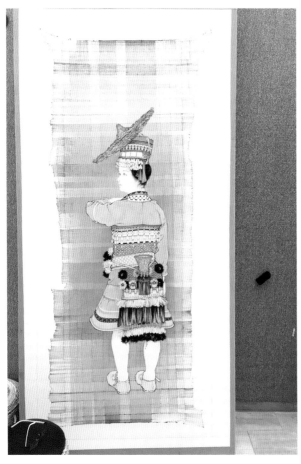

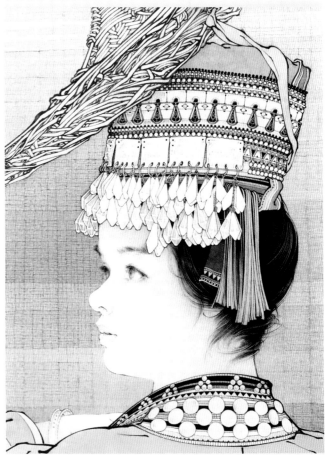

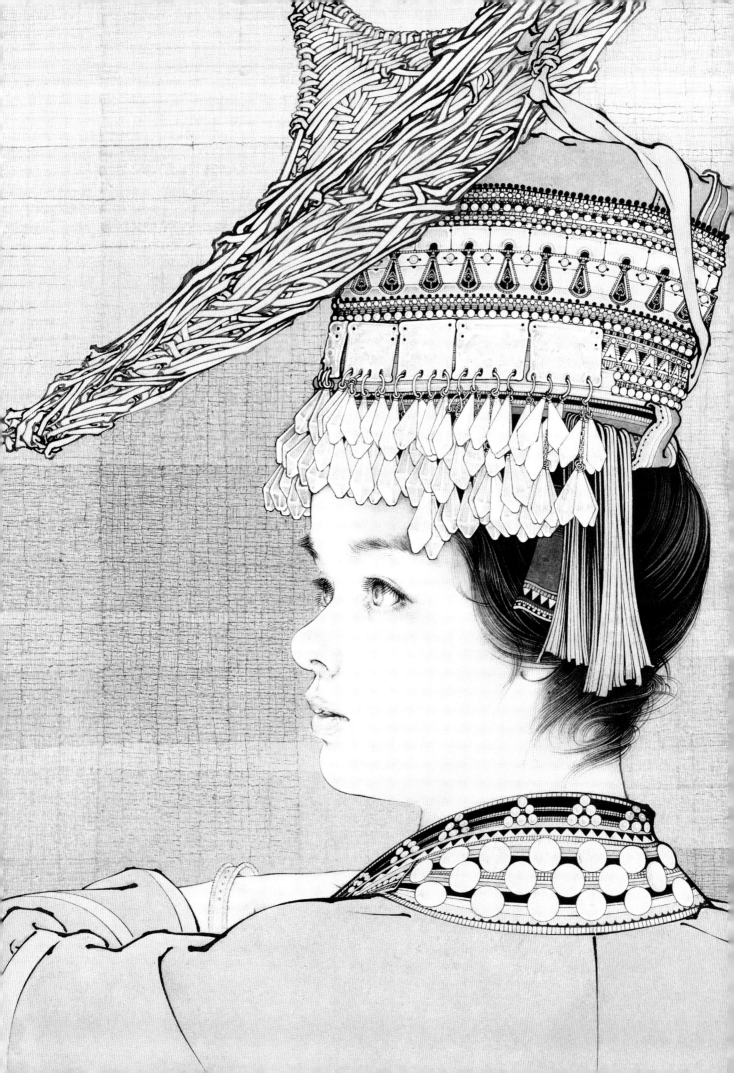

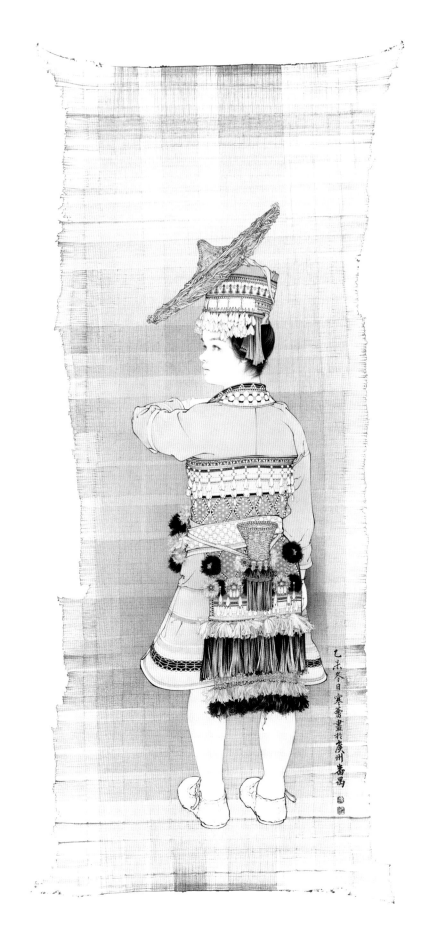

綱 1·秀紅　181cm×79cm　紙本　2016 年

第二章 我的堅持

翻唱老歌，還是譜寫新曲？
模仿前人，還是另闢天地？

美人蕉砍去枝幹才能再度開花，
成長需要堅持的勇氣，
也要承受割捨的疼痛。

甚麼是我的根？
甚麼是無謂的枝節？

歷經千百年的古老傑作是我的根，
它是畫家和時間孕育的孩子。
那鬆散發黃的絹絲，
融合線條和形體，襯托璀璨的色彩。
細細品讀，就像把酒含在口中，
餘味悠長⋯⋯

我膜拜古人，把白描當作畢生追求；
我尊重時間，嘗試用紋理模仿時間的印跡。

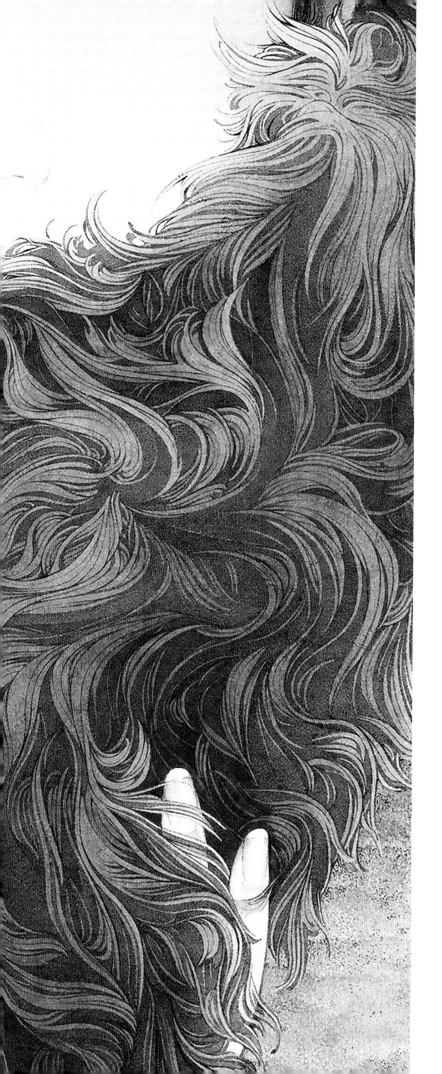

繪畫是一場夢。
明明是一張紙，
卻讓人相信上面的生物能呼吸。

繪畫是一場精心策劃的〝邂逅〞。

偵查出那人的必經路線，
然後在街角苦守無數個日日夜夜。

待等到那人，內心狂喜，
卻故作輕鬆：〝咦，你怎麼在這兒？〞

不經意的邂逅多浪漫，
不要被汗水、淚水煞了風景。

不管技法材料多麼重要，
都要放在後台掩藏起來。

第一節 工筆畫語言

一 困惑

1998 年研究生畢業後，我到華南師範大學擔任教學工作。

像大多數剛出校門的年輕人，我感到迷茫，做過各種嘗試，依然找不到方向。

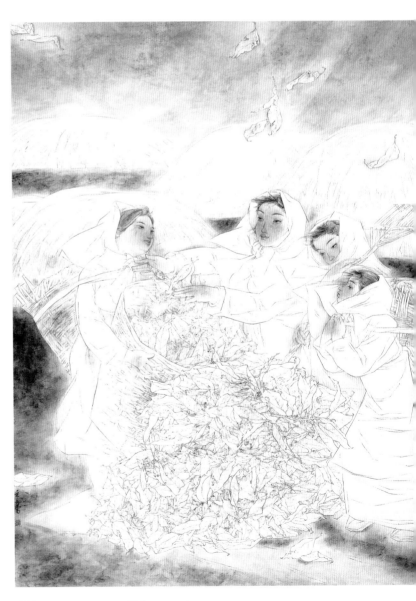

秋聲　135cm×110cm　絹本　2000 年

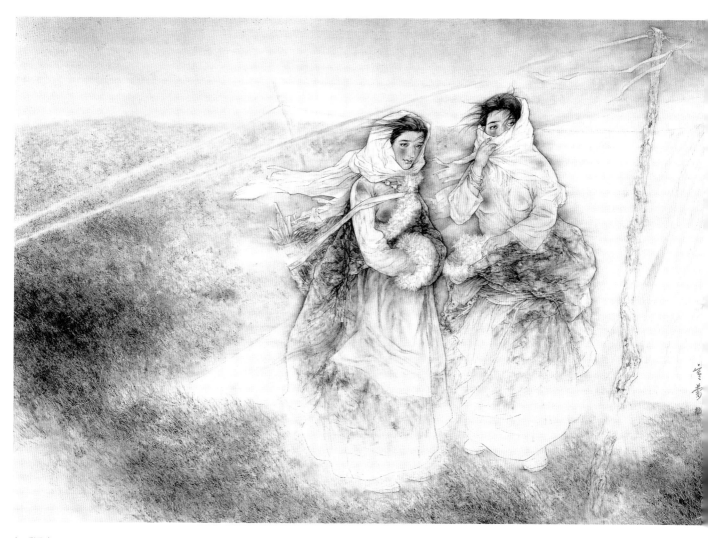

乍暖還寒　90cm×135cm　紙本　2002 年

我利用課餘時間到廣告公司畫電視廣告分鏡頭，這讓我思考該如何定位畫家這個角色。

電視廣告創作依靠集體力量完成。首先完成電視廣告創意文字方案，然後輪到我負責的工作—方案插圖（分鏡頭）。分鏡頭確定下來，導演挑選演員、攝影師、場記、燈光、美工，等等，開始電視廣告攝製。

在繪畫天地裡，畫家一個人說了算。既是文案、編劇，善於在生活中挖掘感人故事；也是攝影師、場記、燈光、美工，經得起技術的考驗；還是總指揮—導演，把控全局。

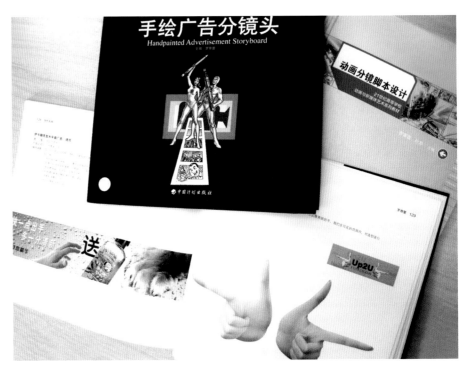

我把這幾年畫的插圖收集起來，主編成《手繪廣告分鏡頭》和《動畫分鏡腳本設計》兩本教材，分別在 2006 年和 2010 年出版發行。

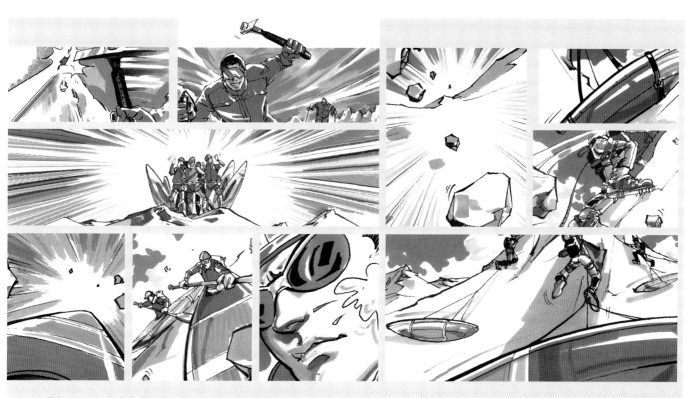

我在 1999 年畫的某香煙電視廣告分鏡頭《雪崩篇》。

2005 年，工筆重彩之風在全國刮得正熱，一心求變的我報名參加了蔣采蘋工筆重彩研修班。這個決定對我後來的成長影響很大。

我一到班上就興奮地嘗試各種新技法：揉紙、拓印、噴灑、用礬、漏紙、塗灑雲母、塗粉，還嘗試各種金屬箔、粗顆粒礦物顏色。

蔣老師暸解我對線描的熱愛，認為我拋掉自身優勢完全轉向工筆重彩是錯誤的，應該繼續在線描上下苦功，用創作帶動技法材料研究。

我還沒找到頭緒，一年課程已經結束。為了幫助我完成學業，蔣老師任我為下一屆研修班助教。

都市男女　179cm×118cm　紙本重彩　2006 年

二　對比

2006 年，我擔任蔣采蘋重彩高研班助教，我邊教邊學，漸漸明白對其他民族和畫種的借鑒不能生吞活剝，還要符合傳統審美，否則非但體現不出中國畫的優勢，還會使畫面黯淡呆板。現代重彩畫突破原有的表現手法，走出一條自由而多元化的道路。

現代重彩畫不僅開發新畫法新材料，更反思傳統、傳承傳統。

蔣采蘋老師反覆強調情感是個永恆的話題，她希望我能從生活的細節片段裡發現人性的美好，找到情感與形象的契合點。

懷著對蔣老師深切的敬愛，2006 年，我畫了《蔣采蘋先生肖像》。

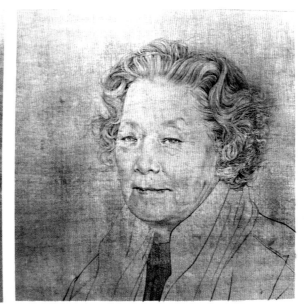

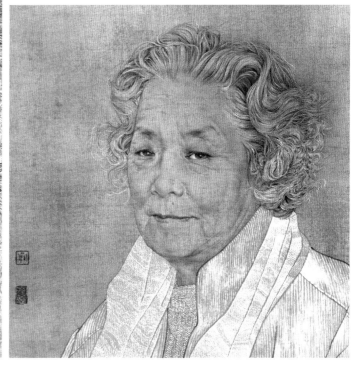

蔣采蘋先生肖像　40cm×40cm　紙本　2006 年

（一）東方智慧—退讓‧捨得

不像西方人直線思維，用天秤：
那麼隨物體重量增減，天秤兩端保持平衡。

中國人是曲線思維，用秤砣：
只要一條秤桿、一個秤砣，調整秤砣在秤桿上的位置，
就能得出重量。

中國人能退讓，懂捨得。
"退一步海闊天空"，難題會迎刃而解。
這就是東方智慧，以退為進，有捨才有得。
我的生活很簡單，就是捨得。
時間有限，只能減少應酬；
空間有限，必須學會丟棄。

除了回家陪父母、女兒，我大部分時間都待在畫室裡。

我嚴守一條規則：每增添一件物品，就要拿掉一件舊的。

隨著年歲更迭，空間沒變得擁擠，反而增添了韻味。

設計師的設計圖
畫室生活區

設計師水平很高，我很滿意空間功能
的佈局，可惜的是色彩過於複雜。我
喜歡簡潔的裝修,能襯托出心愛之物。

2015 年，廣州畫院遷到大學城新址，我有了新畫室。

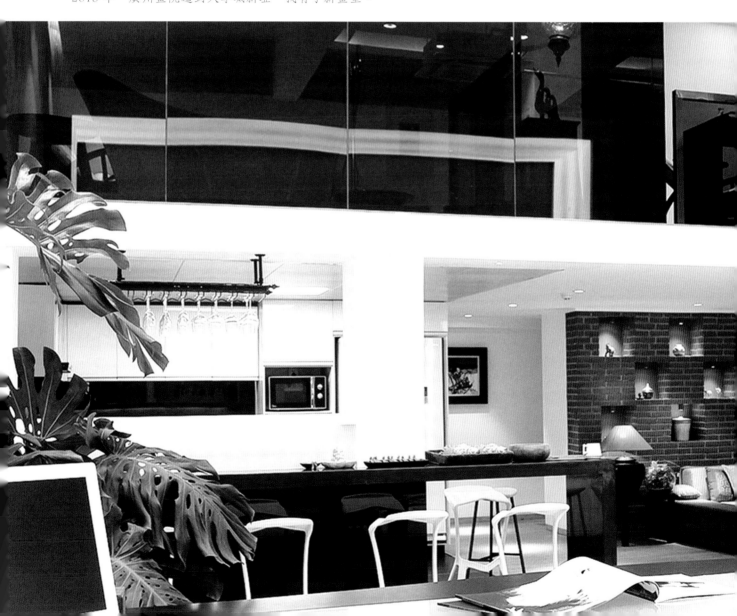

我修改的設計圖

捨棄了所有顏色,只保留一面紅牆。
灰地板、白牆、大面積的黑色,有明
確的線、面關係。

（二）對比手法

工筆畫帶著時間印記走入我的世界，
那些古老傑作是我心目中的神聖高峰。

它們與西方繪畫有不同的語言，善於
運用對比手法，這就是東方智慧·捨得、
退讓。

對比的力量是強大的，無最能襯出有。

比如快、慢對比：
每小時開 60 公里，不算快。
如果在嚴重堵車的情況下，每小時開 60 公里，感覺快得像飛一樣。
快，得讓四周慢下來。

比如響、靜對比：
拆開零食包裝袋發出的聲音並不大。
如果在安靜的課堂拆開零食包裝袋，那聲響，簡直震耳欲聾。
響，得讓四周靜下來。

工筆畫的對比手法：
遇到空間，運用虛實對比，減弱後面突出前面。
遇到色彩，運用素彩對比，減弱輔色突出主色。
遇到質感，運用疏密對比，互相映襯。
遇到造型，運用大小對比，營造出精細的造型。

1 虛實對比

虛 輕柔、朦朧，聯想到燭光、輕紗等。

實　厚重、沉雄，聯想到金屬、枯木等。

1.一開始,我用"實"的方法畫出前後,發現無法深入下去。這個局部前後關係太複雜,共分5層:人物前面花卉—左肩—臉部—頭髮—右肩。

2.我把每一層靠近前面物體邊緣處的對比擦弱了,後面物體虛過去,突出了前面物體。

3.用點染方法小心修補。

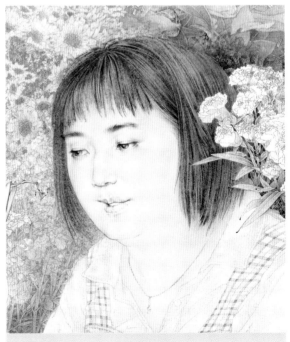

4.最終完成,物體前後有空氣感。

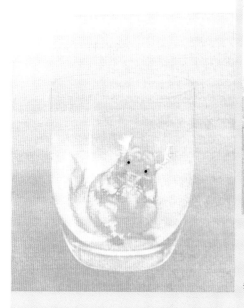

1.我刷了一層淡墨作為背景,發現畫框外的一抹白色像一團霧,正可以營造朦朧意境。

我把上面的鉛筆痕扣掉,修補好背景,把白色拉到畫面中來。

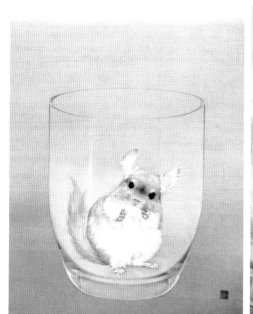

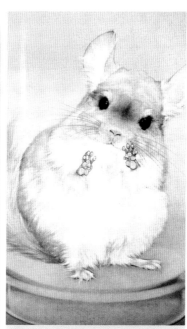

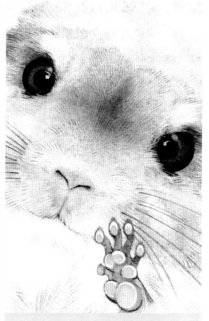

2.瓶子上半部,省略了渲染結構,使瓶子與背景更加融合。

3.龍貓是實的,瓶子是虛的。

4.龍貓緊貼著瓶子的爪子是實的,爪子後面的臉是虛的。

2 色彩對比

色彩鮮艷，並非顏料特別，而
是因為它四周都是無色的。

染臉，我會先用淡墨作為底色，接著在眼角、腮部、唇部染一點曙紅。
有了淡墨的對比，曙紅才顯得粉嫩。

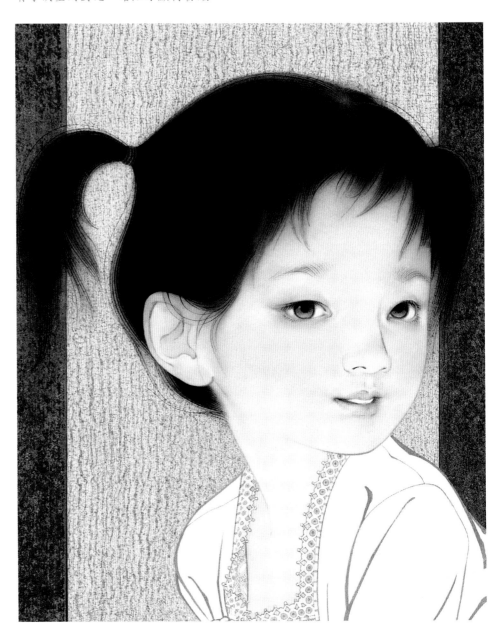

畫一顆翡翠，只用一點飽和的綠，其餘都是無色的黑白灰。

為甚麼這麼紅？因為沒有比這一塊更紅的了。

為甚麼這麼藍？因為沒有比這一塊更藍的了。

為甚麼這麼白？因為沒有比這一塊更白的了。

為甚麼這麼黑？因為沒有比這一塊更黑的了。

3 疏密對比

● 表現細密之物，不必密上加密，懂得利用
疏朗就能讓細密達到極致。

疏密層層疊加，繁而不亂。

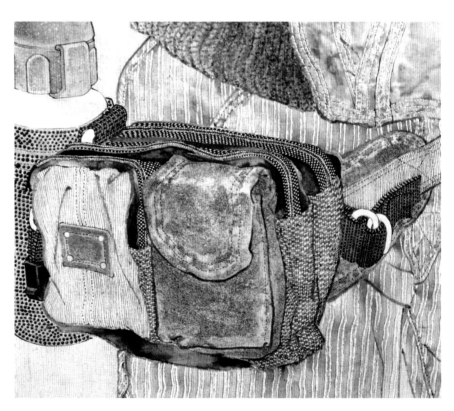

腰包由疏密不同的材質組成，一層疏一層
密，層層疊加：
光滑—粗糙—光滑—粗糙。
繼續，光滑—粗糙—光滑—粗糙。

橫向平行線是這片花的基本框
架，疏到密再到更密，層層疊加：
大花─小花─更小的星花，繼
續，大花─小花─更小的星花。

● 疏和密是一對細膩與粗糙的矛盾組合。

使塊面顯得細膩的最有效方法，就是用
細密粗糙的塊麵包圍它。

我只在臉部的轉折部位小心渲染，保留紙本身透明的顏色。

把臉部周圍的塊面變得細密：平行排列的髮絲、網格的背景。
在細密的襯托下，臉部顯得更加細膩。

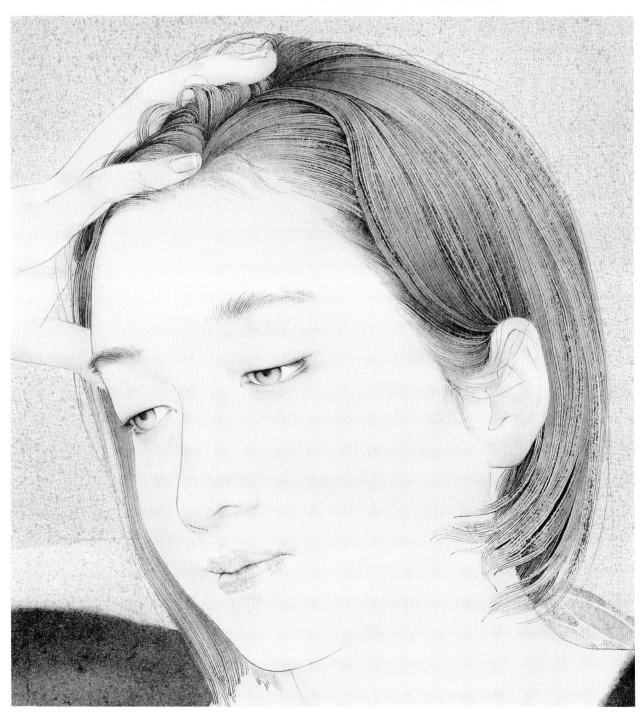

背光和衣服的質感是細膩的，我畫了網格更明顯的背景來襯托它們。

4 大小對比

大小形體的間隔排列，形成葫蘆形的
大小對比。我把它命名為「葫蘆定律」。

葫蘆定律的典型例子

大小形體間隔排列：

大髮型—細脖子—大胸—細腰—大臀—細腿。

葫蘆定律的反面例子

沒有大小排列，水桶形。

人類喜歡把世界變成奇怪的樣子。

大小形體間隔排列。

大一小，大一小，再大一小。

一個個 "葫蘆"，重覆出現。

白描線條也有大小排列：起筆轉折粗壯，雄渾有力；運筆纖細，快速流暢。

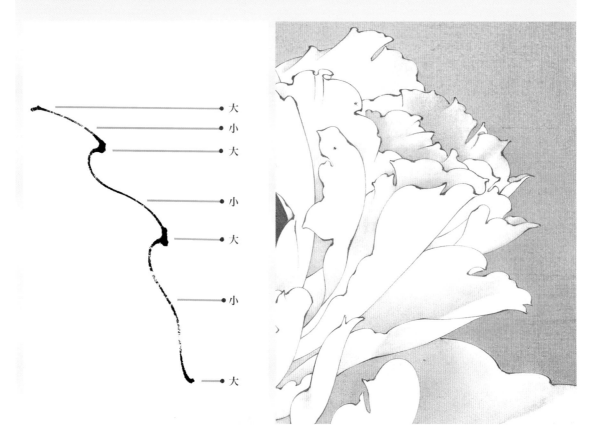

分析趙昌《花卉四段圖卷》花苞的大小排列。

甲蟲的身體符合葫蘆定律，
畫的時候，我會誇張它的大小變化。
比如觸鬚、腿部，纖細處筆斷意連。

三　簡化

中國畫有一種獨特的語言，叫〝簡化〞。

簡化是一個從具象到抽象，再回到具象的過程。

過濾物象具體細節，把空間、形體、色彩簡化成抽象元素，再將其重新組合，形成有別於自然的物象。

①前面人物與後面人物一樣大小。

②傢具水平面呈 45°的平行四邊形。

空白被分割成三個形狀：左上角的大曲尺形、右上角的小長方形、
右下角的大正方形。

1 散點透視

表現二度空間，省略了現實生活中近
大遠小的透視，遠近大小相同。

2 計白當黑

畫面空白雖然不是實體，卻是畫面的
有機組成部分。空白形狀與實體一樣
重要。

（二）簡化形體—點、線、面

點、線、面能概括各種形體。

隨著觀察距離改變，點、線、面的界定也會相應改變：
一葉小舟漂浮在大海中，大海是面、線，小舟是點。
當小舟漂近，能看清細節，便有了點、線、面。
登上小舟貼近觀看，原本是線的纜繩、是點的鐵釘，
變成了面。

由點組成面　　　　　　　　　　　　由線組成面

1 明確點、線、面

古往今來，點、線、面關係明確的題材備受國畫
家青睞，荷花是其中最具代表性的：
荷花和蓮蓬是點，枝幹是線，荷葉是面。

2 點、線、面構成畫面框架

明確基本框架，能產生簡潔而有形式
感的畫面。

點框架

線框架

面框架

（三）簡化色彩一黑、白、灰

黑、白、灰能概括各種色彩。

把色彩純度降低，剩下色彩明度。再把色彩明度簡化，就形成黑、白、灰。

黑、白是明度的兩極，黑白兩色相混，產生包容的灰。

1 簡化色彩

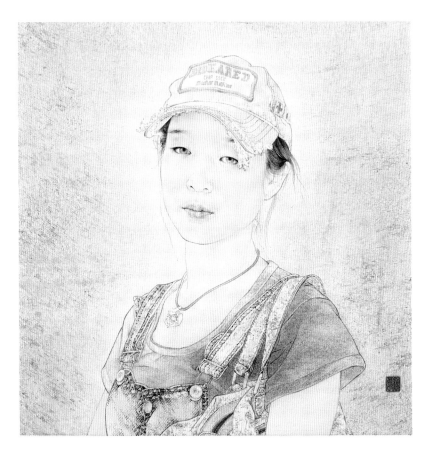

1.省略暖色，強調冷色。

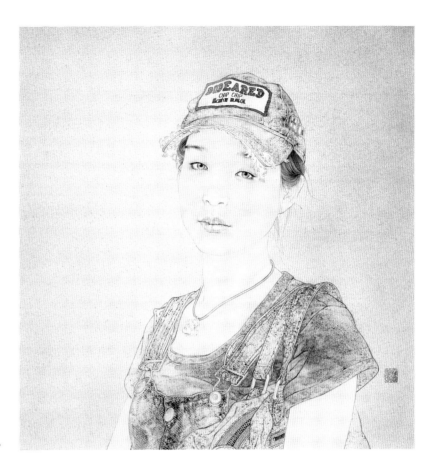

2.省略色彩，強調黑、白、灰。

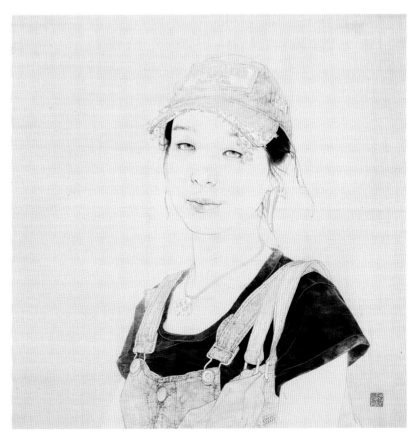

3.省略灰，強調黑、白。

高調

白佔最大面積，起主導作用。

畫面效果明亮輕柔。

低調

黑佔最大面積，起主導作用。

畫面效果雄厚深沉。

中調

黑、白、灰保持均衡。

畫面效果飽滿充實。

（四）經營位置－草圖設計

經營位置指佈置畫面空間，
使用創作草圖對畫面各種元素進行整體佈局。

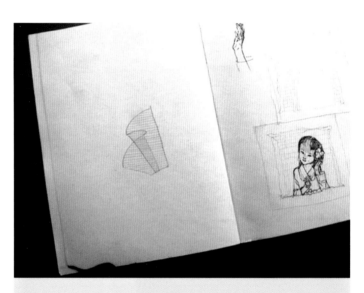

草圖初稿是簡略的，甚至潦草的。
用筆記本、賬單、車票一角，記錄
下創作想法的靈光一現。

沒有細節，卻已確定畫面框架。草
圖如此重要，它將指導畫面的最終
呈現。

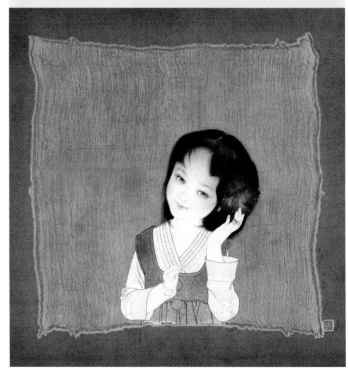

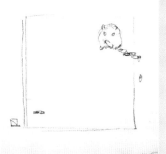
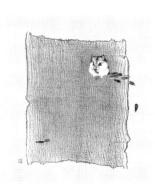

1 框架設計

畫面框架設定了各種元
素的佈局，就像一棟建
築的鋼筋水泥，支撐起
整個畫面。

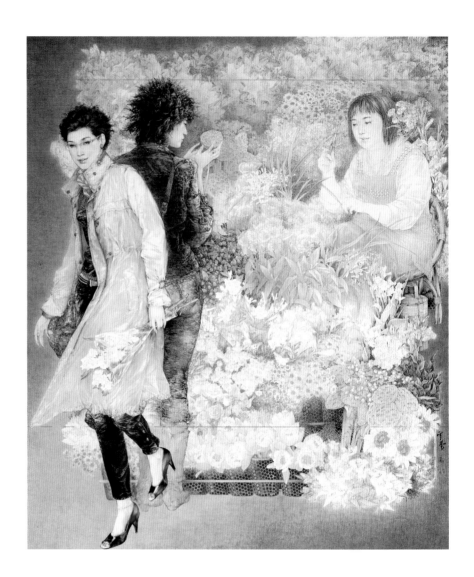

範例 1《日日是好日》

1.方形是畫面基本框架。

2.點、線、面,黑、白、灰關係。

4.呼應與穿插,使方形框架產生變化:方形右上方與畫面邊線融合,再用黑色塊破解方形下方邊線。

3.在看點位置加上暖色,突出看點。

5.設計觀看路線:

(1)左上方人物臉部,色彩鮮艷,黑白對比最激烈。

(2)黑色塊的延伸把視線帶到左下方人物手部。

(3)橫向擺布的花卉使畫面左右連貫,用指示性強的線狀花卉把視線引至右上方人物臉部。

範例 2《阿杏》

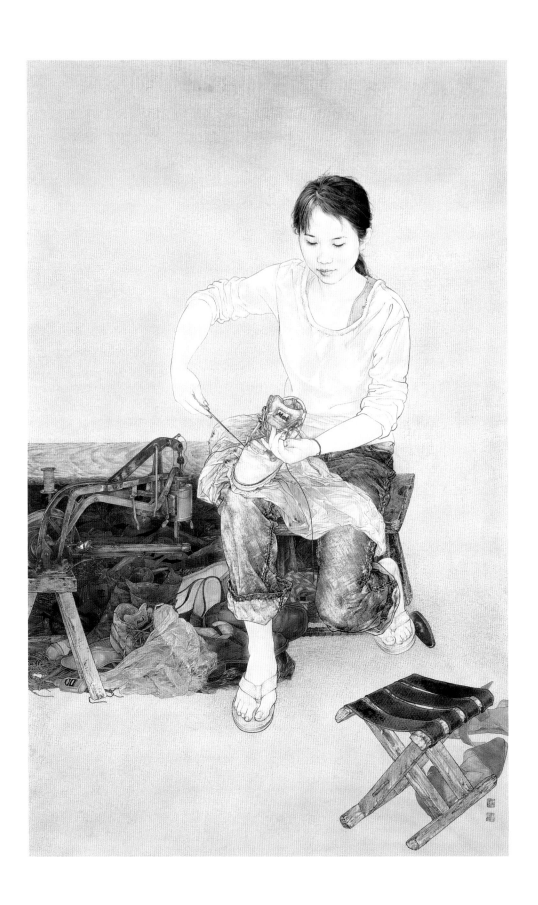

1. 畫面基本框架。

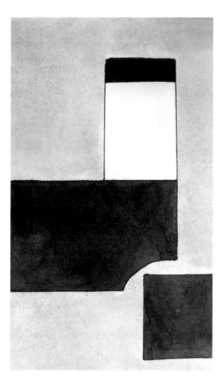

2. 點、線、面，黑、白、灰關係。

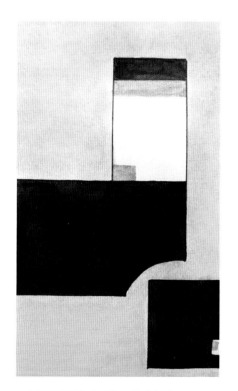

3. 在看點位置加上暖色，突出看點。

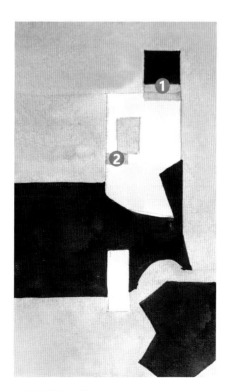

4. 設計觀看路線：

（1）右上方人物臉部，色彩鮮艷，黑白對比最激烈。

（2）白色塊的延伸把視線帶到畫面中心人物手部。

2 創作色稿

1. 畫出具體的線描稿。

2. 把線描稿照片放到電腦 PS 裡製作，不需要精細，差不多就行。

3.用橡皮擦、仿製圖章等簡單工具上色。

4.完成的色稿就是作品雛形。

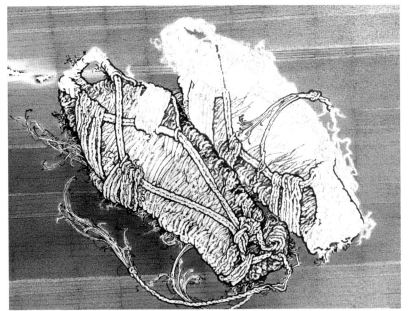

每張工筆畫都是一個大工程。

有了具體詳盡的創作色稿，就像施工有了藍圖，進展會順利很多。

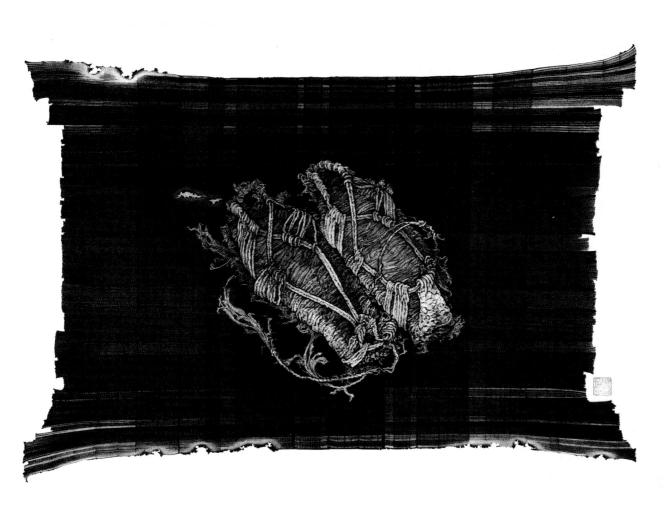

網 2· 烙印　67cm×96cm　紙本　2016 年

第二節 我愛白描

有人用女性的溫柔來形容工筆白描。

我不反對，每位溫柔女子都藏著一顆強大的內心。但我覺得用
另一種比喻來形容白描更貼切，那就是謙謙君子。

細細品味，就能發現暗含其中的錚錚傲骨。溫文爾雅、與世無爭，
卻毫不軟弱，從未偏離原則。

我愛白描，並以此作為人生信條：包容隱忍、果敢堅韌。

2007 年，我回到廣州。

為了有更完整的作畫時間，我離開了工作
10 年的教學崗位，調到廣州畫院工作。

我的生活更簡單了。每天上午送女兒上學，
8 點左右回到畫室，下午 7 點準時回家。

繪畫天地色彩繽紛，日復一日，年復一年，
我沉迷其中。

一　豐富的黑色

對於白描，黑色非常重要。

傳統工筆有豐富的黑色：
墨有油、松、漆之分，礦物色有
琳瑯滿目之別。

（一）松煙

烏雲一樣的頭髮，吸收了所有光線。我崇拜古人創造的這種畫法，體現出東方智慧—捨得。捨棄大部分細節，歸攏於漆黑一片。而邊緣的髮絲，纖毫畢露。

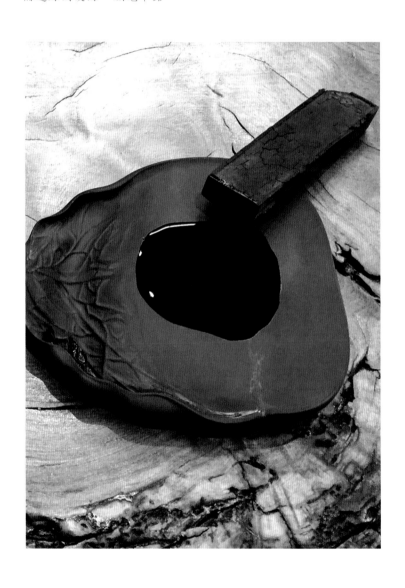

這種畫法用松煙墨最適合不過。

松煙墨色偏冷，大面積平塗不反光。

選質量好的松煙墨條和硯台，用“小兒病夫”的力氣磨墨一個多小時，墨汁才會細滑濃稠。

1. 把頭髮分成小區域再平塗,讓
過程變得很輕鬆。在頭髮邊緣暈
染,不留水痕和筆觸。

2. 用淡一點的松煙墨,染出鬢角、
髮際絨毛。

3. 一根根地勾出邊緣髮絲。

4. 在勾線過程中調整細節，完
成。

（二）象牙黑

礦物色象牙黑，黑得深沉。

濃墨與象牙黑比起來，僅僅是深灰而已。隨著它的一
聲吶喊，畫面音階陡然開闊。

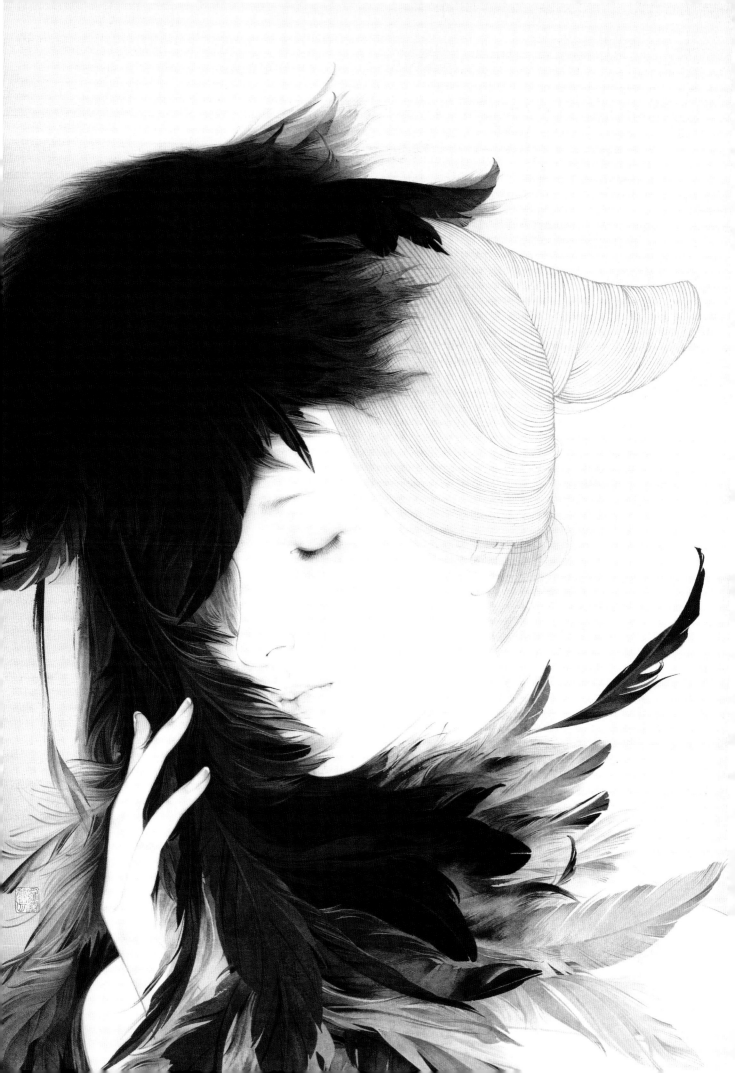

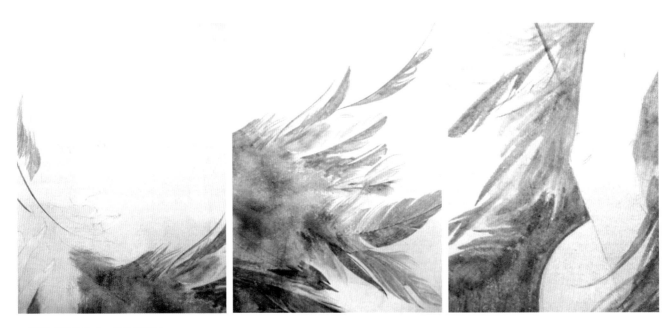

1. 用松煙墨畫羽毛，從淡墨開始。

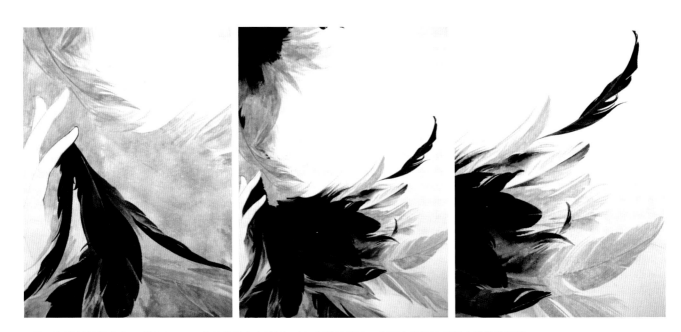

2. 再用極濃的松煙畫出羽毛層次，一天內就能畫出大效果。大刀闊斧地開始，接下來我將承受舉步維艱的困境。

3.不要問："怎麼畫得這麼快？"90%
的精力將用於細心收拾。先畫出羽毛
細節,為象牙黑的閃亮登場打好底子。

4.用象牙黑局部平塗,羽毛黑得深沉。
用礦物色勾細線非常艱難,需要小心
翼翼,反覆修補。

二　頭髮的不同表現

快樂的旅程從肯定的一筆開始，每一筆都是必然的，落墨
前它已存在；每一筆都是偶然的，充滿各種可能。

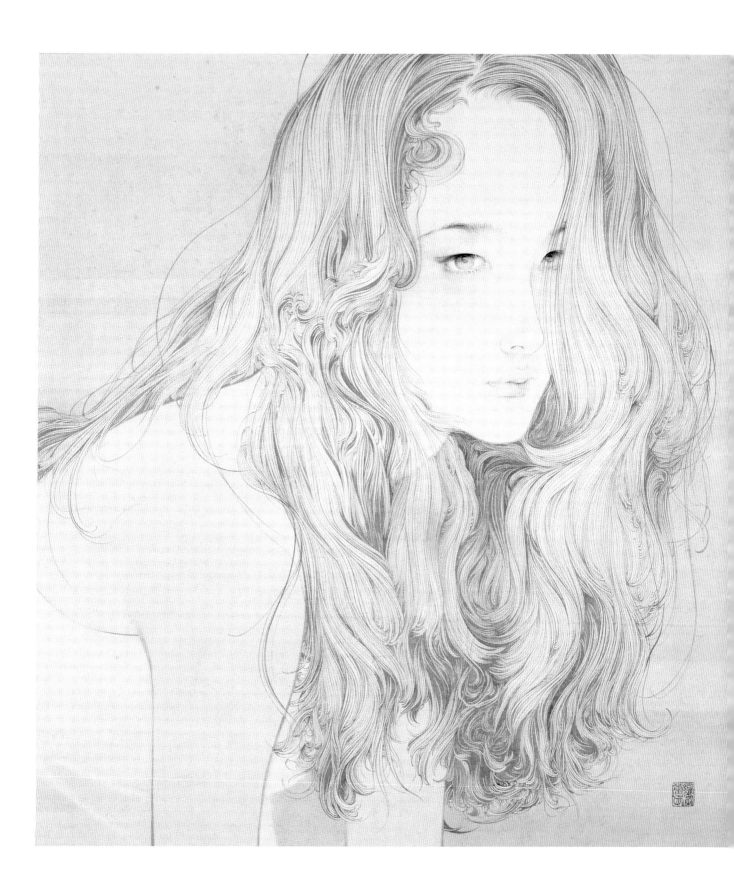

一頭秀髮，如小溪歡唱奔流。
有時平緩，有時湍急；有時
拍打礁石，形成漩渦；有時
溢出堤岸，叮咚作響。

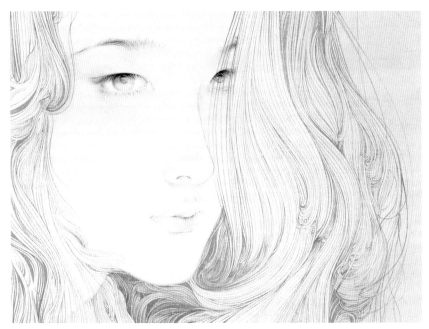

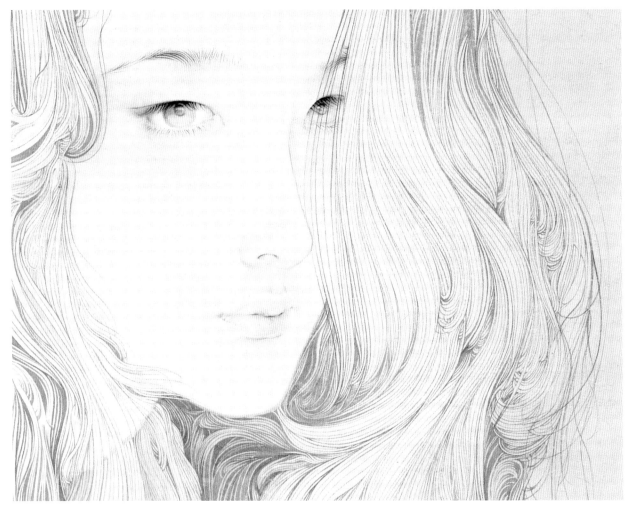

髮絲是一種有音律的元素。

舒緩與湍急、綿長與細碎，

看似雜亂，卻是有序的。

頭髮柔軟而有彈性，互相交搭著翩翩起舞；
用纖細、虛起的線條表現髮絲從頭皮長出來。

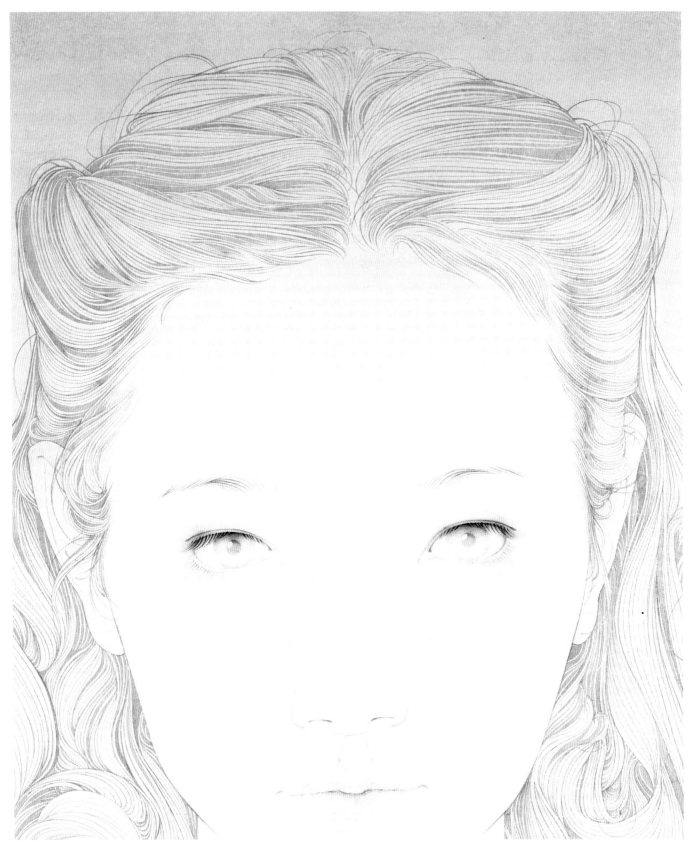

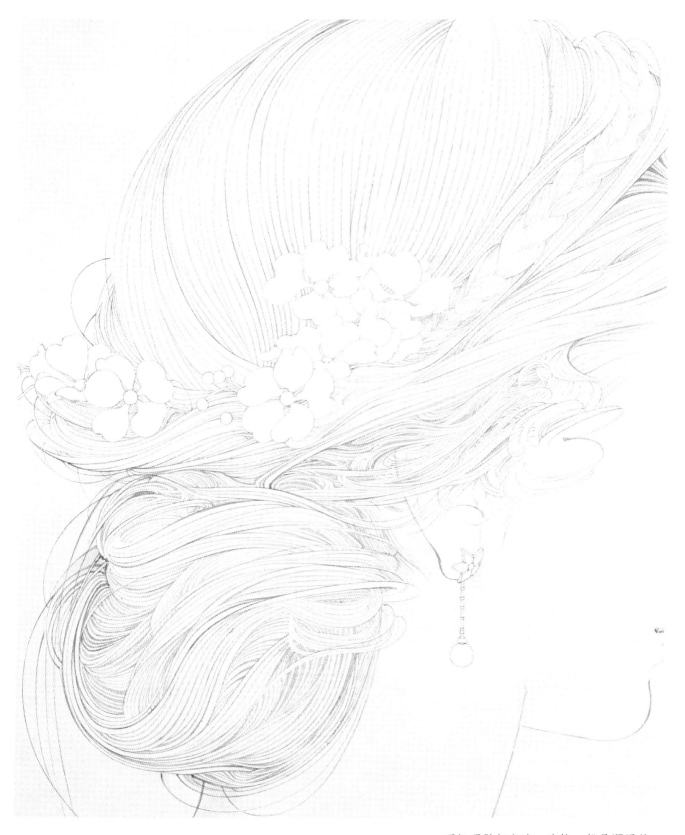

兩組頭髮相交時，連接一般是順滑的。

（一）畫法 1

墨線一次性完成，潑辣肯定。
墨色渲染力求簡練，不干擾線條。

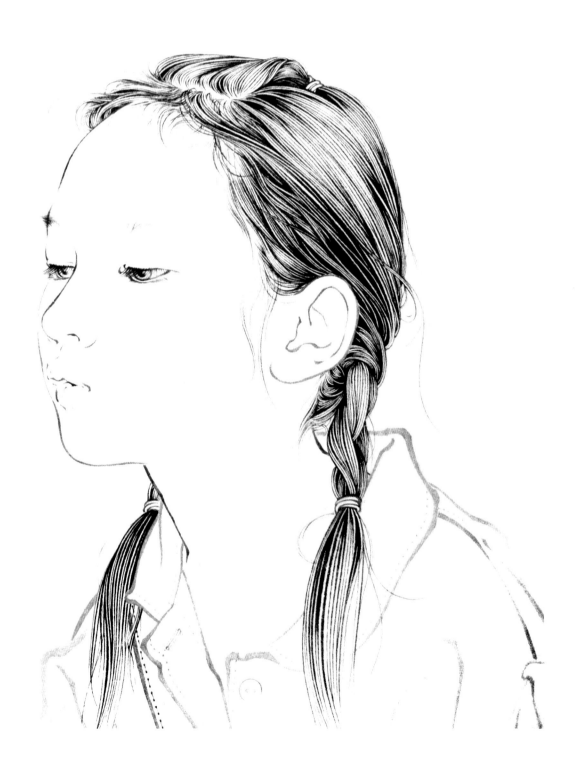

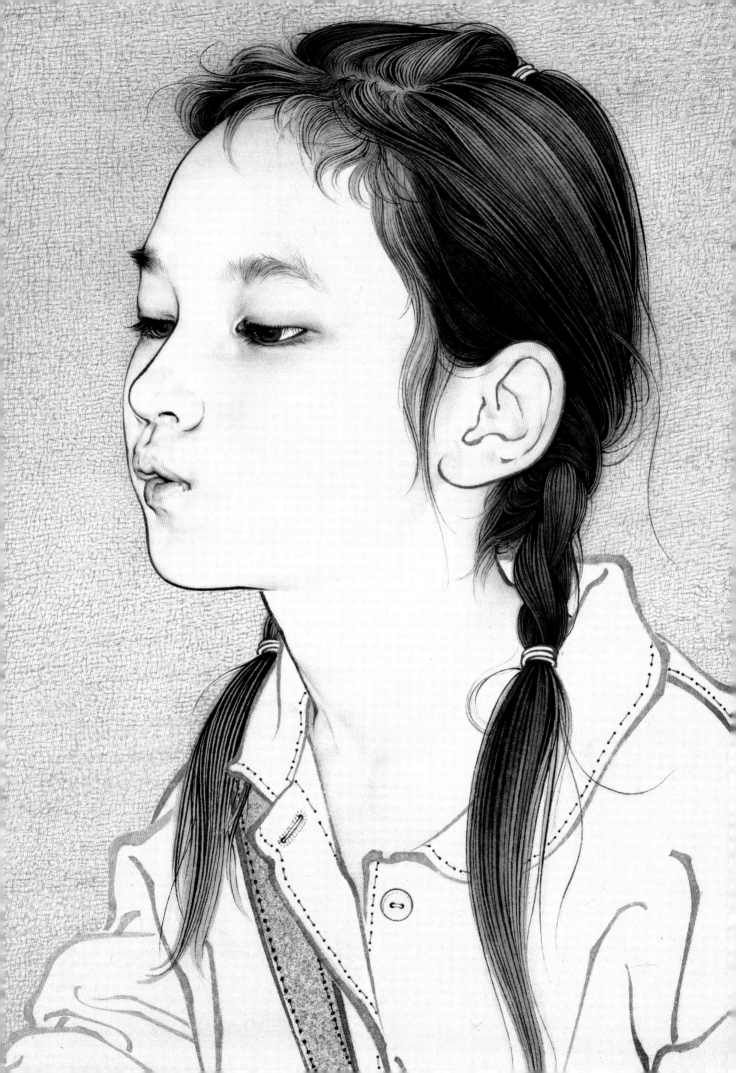

1.鉛筆稿分組很重要。

2.先用淡墨染出明暗關係，這樣勾起線來更胸有成竹。

3.用肯定的粗線條把頭頂位置確定下來。

4. 畫出髮際線，注意邊緣的碎絨毛與裡面較長頭髮的粗細對比。畫出頭頂辮子，用較粗的線條給髮鬃分組。

5.留出亮部，從暗部頭髮畫起。

利用線條的粗細變化交代層次，
暗部頭髮可以粗得連成墨團。

6.用較細的線條勾完亮部頭髮，
並不破壞原來的明暗關係。

（二）畫法 2

這種畫法借鑒了黑白插圖技法，帶有很強的裝飾性。

與傳統畫法用在同一張畫面裡，相映成趣。

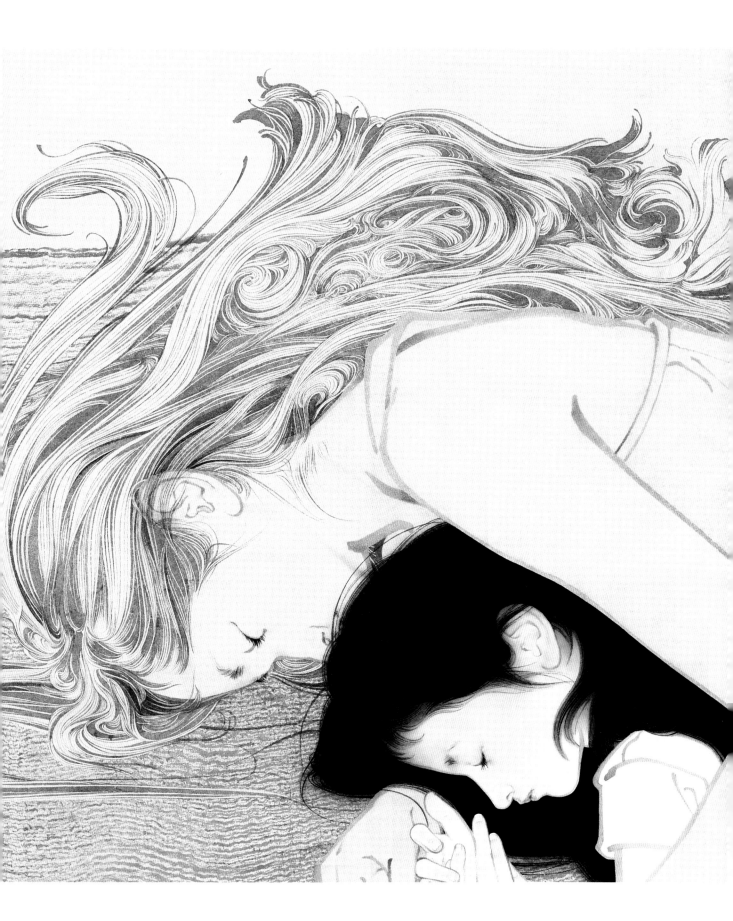

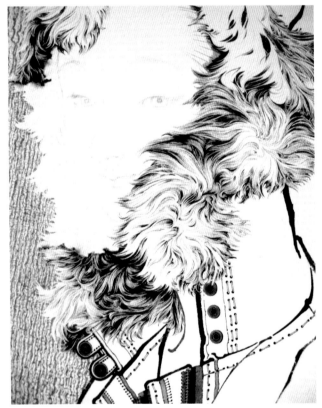

隨著光影變化，髮絲墨色也跟著轉變。

亮部髮絲是黑色的，用傳統的方式勾勒。

暗部髮絲變成白色，用不斷變化的墨塊
擠出白線。

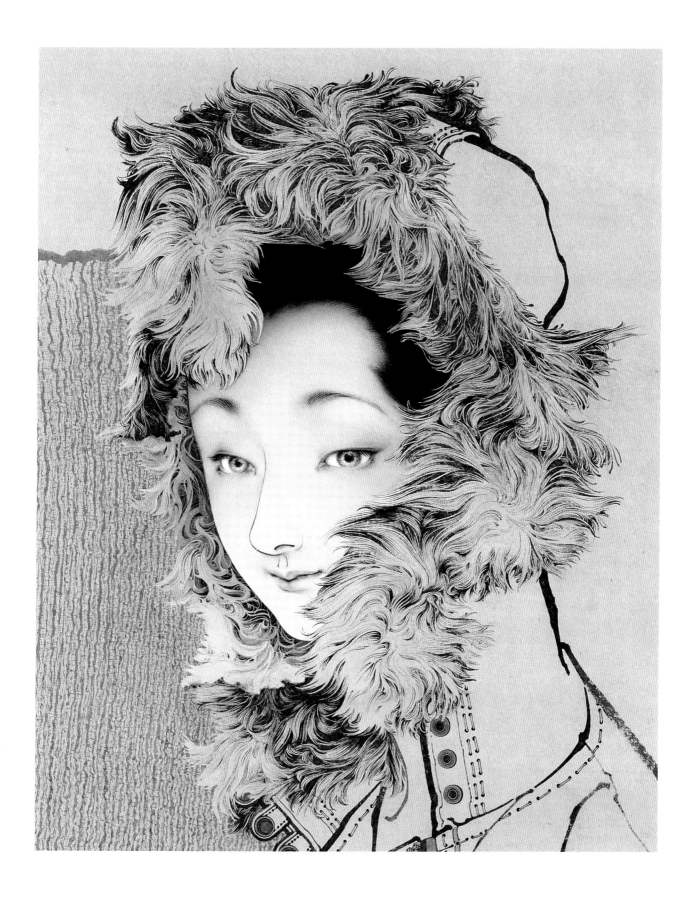

墨塊形態變化比較靈
活，帶有很強的寫意性。

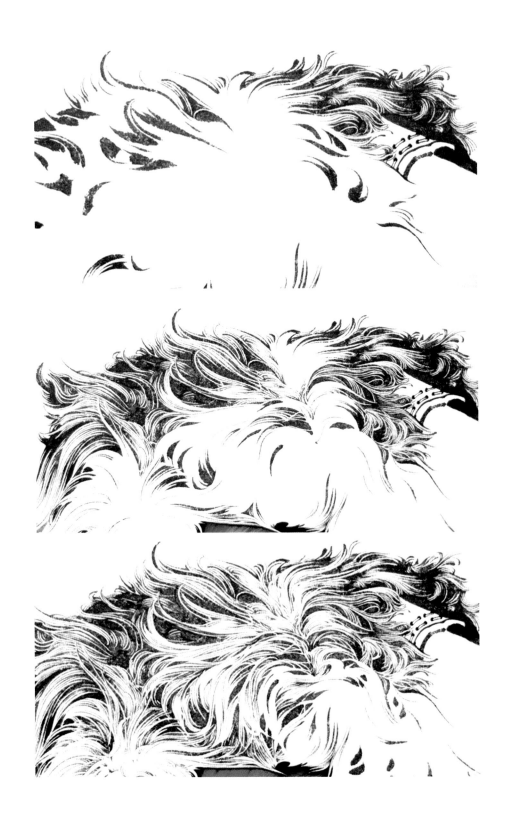

畫到哪兒算哪兒，現畫
現編。

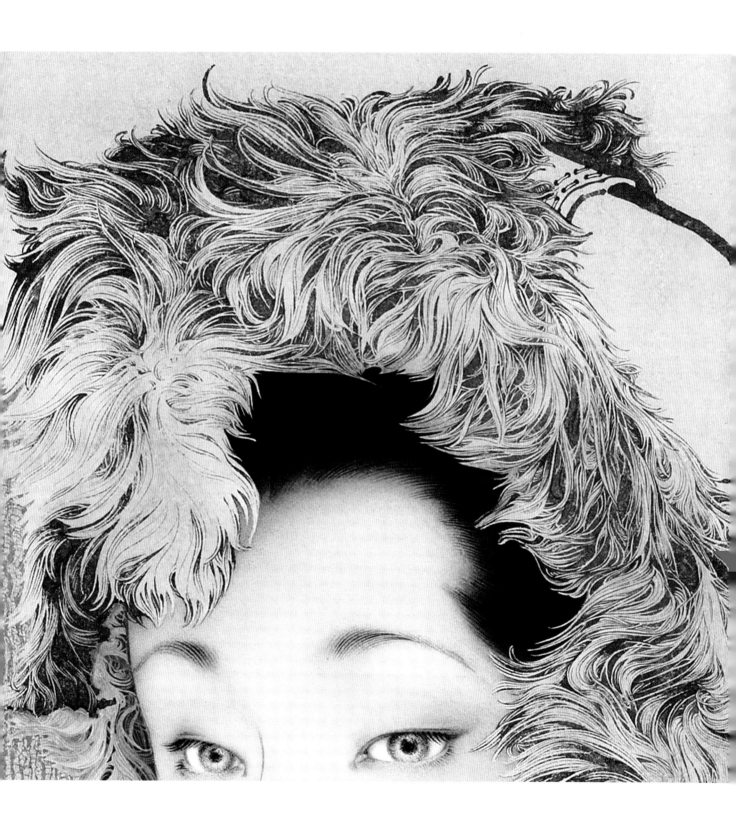

（三）畫法 3

短髮很有挑戰性，細碎繁茂。
一叢叢，一束束，蘭草一樣，
在畫面上蔓延生長。

白描完成後，用較淡的墨色渲染。
並反覆多遍復勾，使線條更加明確
肯定。

釘頭鼠尾的線條，模仿短髮扎手的觸感。

從暗部的頭髮開始畫，用墨塊擠出白色髮絲。

亮部的頭髮換成傳統勾法，黑色墨線。

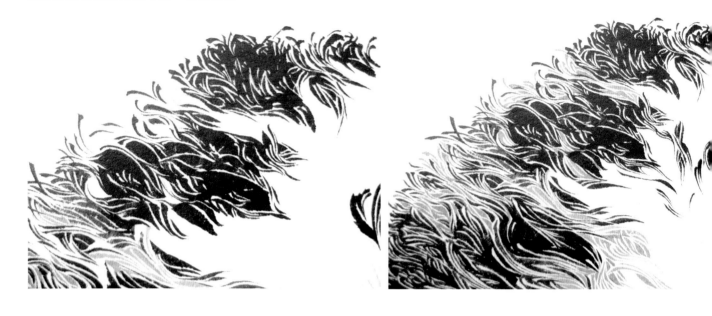

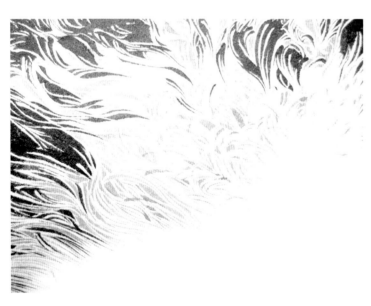

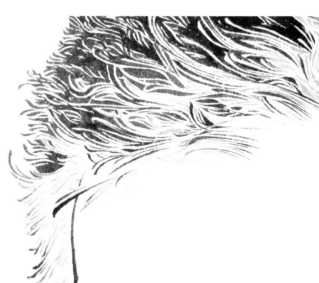

邊緣處線條最顯眼，髮絲在這裡展現活力。

三　臉部線條

一張臉，從素描稿到正式的畫面，會遇到許多想象不到的契機。

經過多次渲染、修改，慢慢地，這張臉有了呼吸，嘴能吐出語言，眼神透露出心聲。
在我看來，渲染只是一種輔助手段，所做的一切都是為了使線條更加肯定有力。

（一）復勾

復勾是我刻畫臉部常用的技巧，能使渲染和線條結合得更自然。

一開始，線條是淺淡而不確定的。一邊渲染，一邊復勾線條。

經過十幾遍甚至幾十遍的復勾，線條才確定下來。

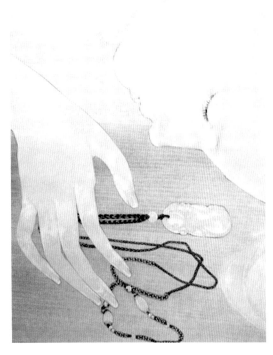

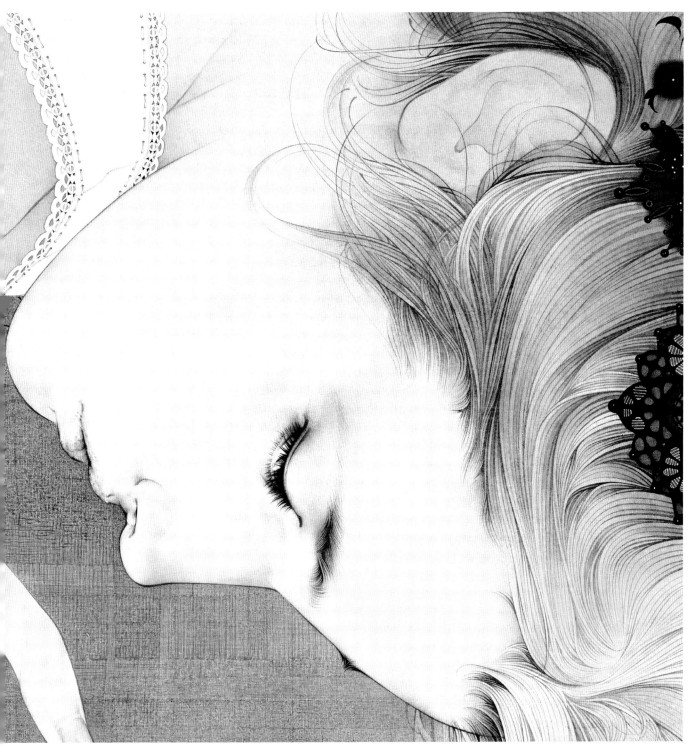

（二）渲染似有若無

渲染最怕染過頭，要適可而止。
越省越妙，不妨礙線條的展現。
圍繞著線條，從轉折處入手。
用暈開的〝點〞來渲染臉部結構。

1.墨或者赭石加墨，用於結構性的渲染。

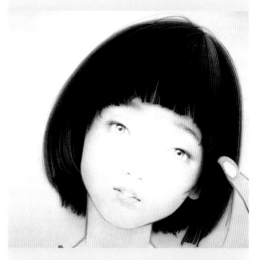

2.曙紅暈染臉部血色：腮部、唇縫、眼眶、鼻孔。

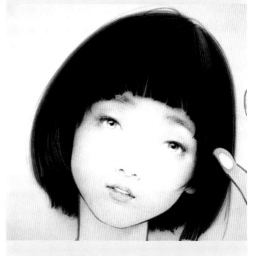

3.白色用於眼白、牙齒、嘴唇高光。

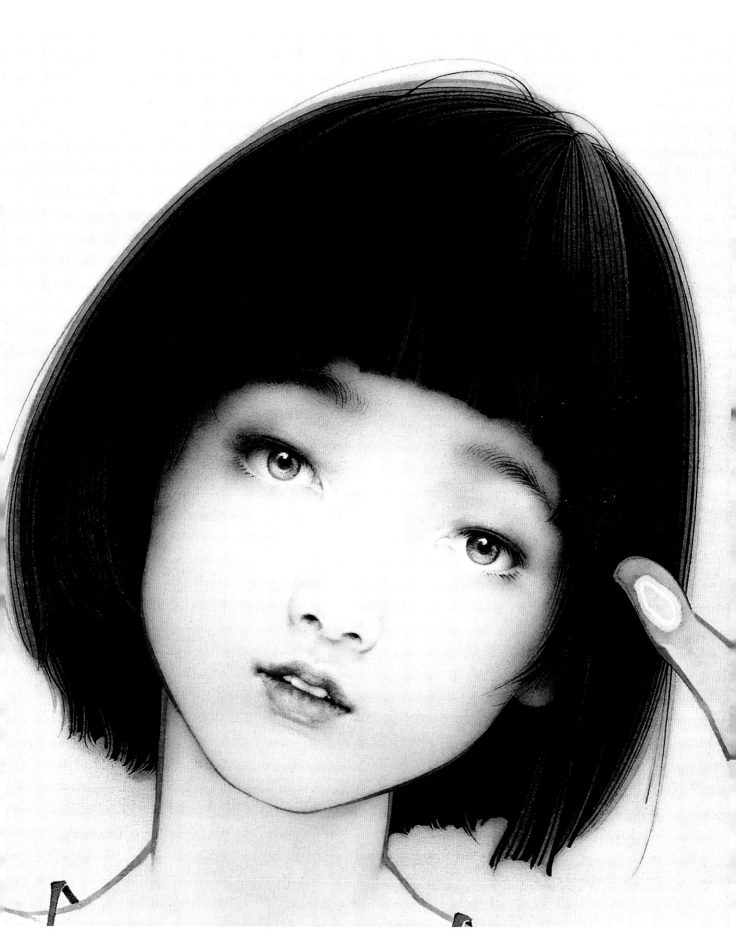

（三）立體感與平面感的平衡

刻畫臉部最難把控的是，調整立體感與平面感的平衡。

運用立體結構能使線條更加豐厚。與此同時，還要保持適當的平面感，
才能更好地突出線條。

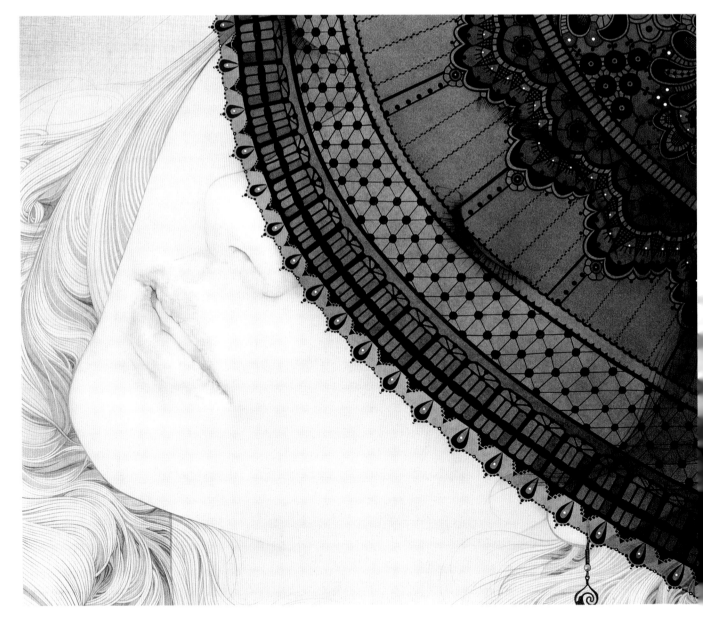

因為面紗的存在，這張臉的立體感需要比往常的強烈些。

我先用淡墨平塗打底，再用平頭筆把嘴、鼻的高光擦洗出來。等面紗圖案畫好，
臉部的立體感與平面感剛好平衡。

露在外面的臉部，立體感強。

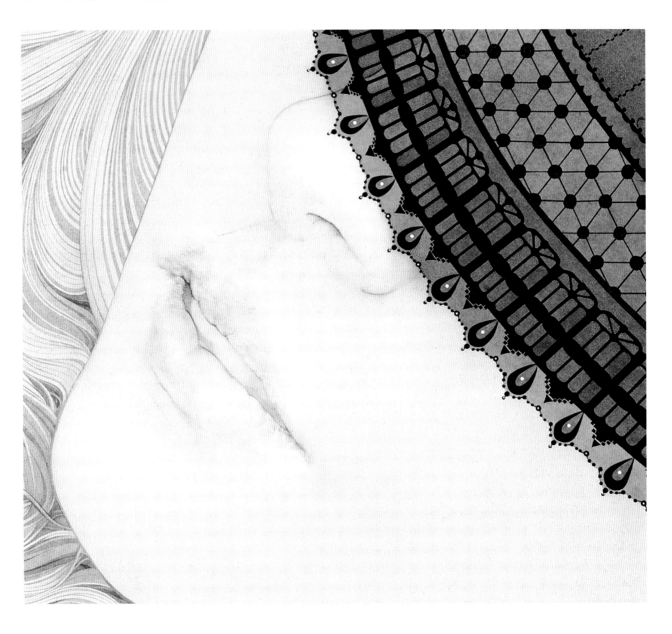

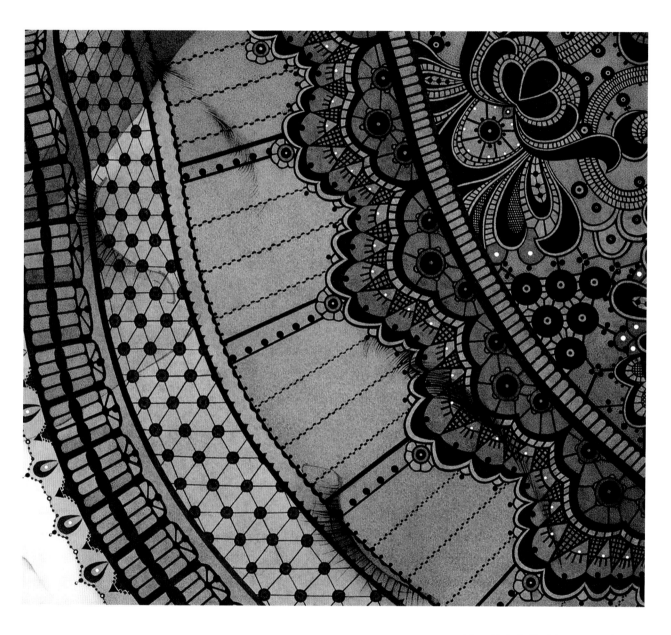

被面紗遮擋的臉部，平面感強。

第三節 我愛紋理

2006 年，我看到一份印刷品校色板，色塊由整齊的
色點排列而成，圖像變得充滿趣味。

我近距離地觀察身邊事物：
磨砂皮包是聚散不均的小點，牛仔褲是斷斷續續的
斜線，亞麻衫是深淺不一的交叉網格。

從此，我愛上紋理，用點線排列編織我的畫面。

一　紋理與花紋

（一）紋理

平面細密化產生紋理

紋理是由點線排列而成的肌理，其構成是有序的。把物體平面分解、細密化，就出現了紋理。

1.把面分解為線，形成平行紋理。　　2.垂直加入一組平行線，形成網　　3.在網格紋理基礎上形成點狀紋
　　　　　　　　　　　　　　　　　　　格紋理。　　　　　　　　　　　　理。

近距離觀察產生紋理

紋理是近距離才能觀察到的物體質感，依附於物體基本結構。幾乎所有物體都有紋理，看似光滑的物體，放大了也能看到紋理。

平行紋理

網格紋理

點狀紋理

（二）紋理是花紋的框架

把花紋簡化成點和線，就是紋理。反之，把紋理複雜化，就是花紋。

拉鍊也是花紋，它的框架是平行紋理。

1. 畫出一組平行紋理。

2. 垂直加入一組平行紋理。

3. 加入兩組重覆的三角形。

4. 畫出陰影、高光。

平行花紋

點狀花紋

（三）工筆花紋與紋理

工筆花紋是平鋪的，展現出完整的紋樣，並不隨著形體產生折疊、斷裂。

我臨摹的《韓熙載夜宴圖》（局部）

1.用鉛筆起稿，不能用橡皮擦改。　　　　2.用淡墨勾出來。　　　　3.填上白色。

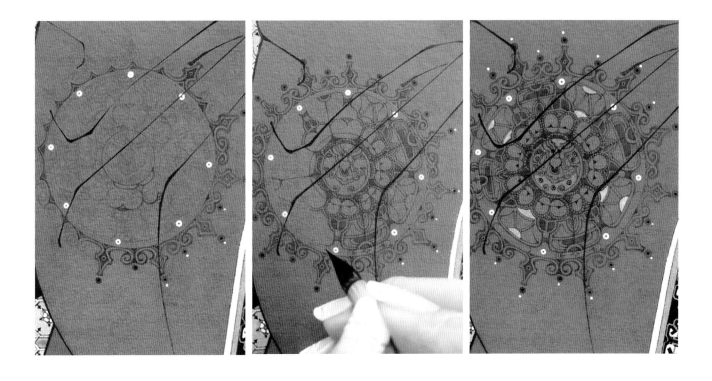

工筆花紋簡化了空間關係，從屬於平面感的造型。

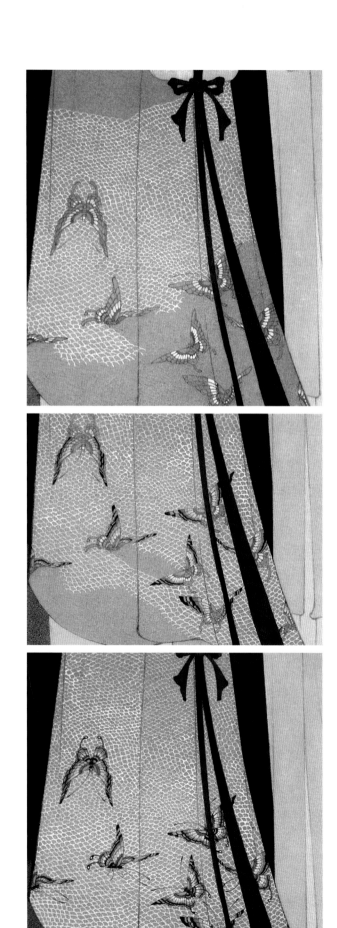

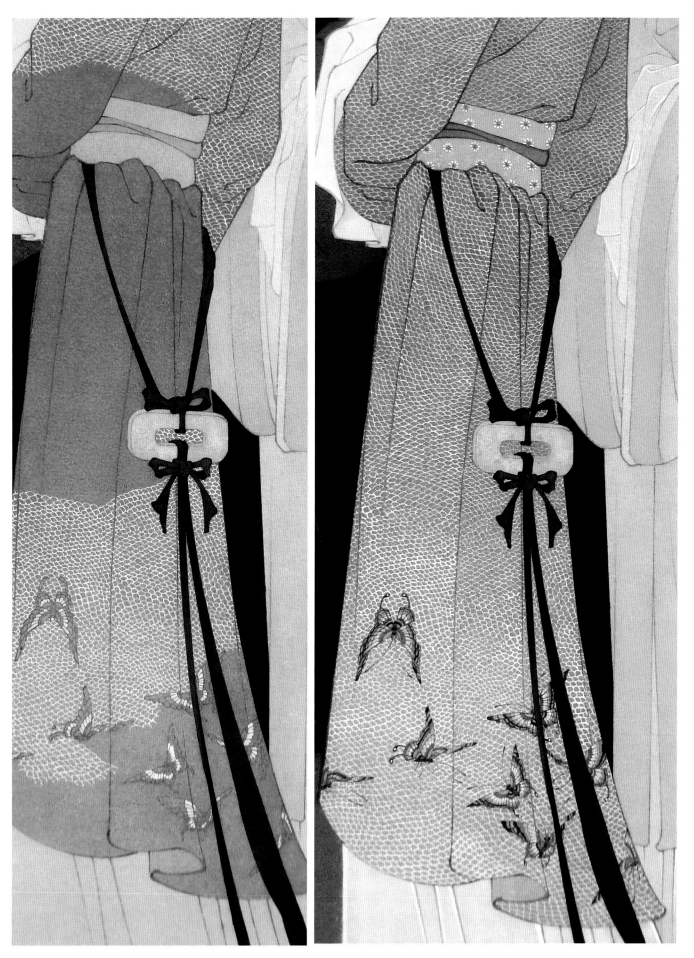

工筆紋理與工筆花紋一樣，也是平鋪在人物形體上的。點線排列會產生疏密變化，形成明暗。

紋理明暗與渲染一樣，需要取得平面感與立體感的平衡。既能突出線條，又能交代形體結構。

網狀紋理

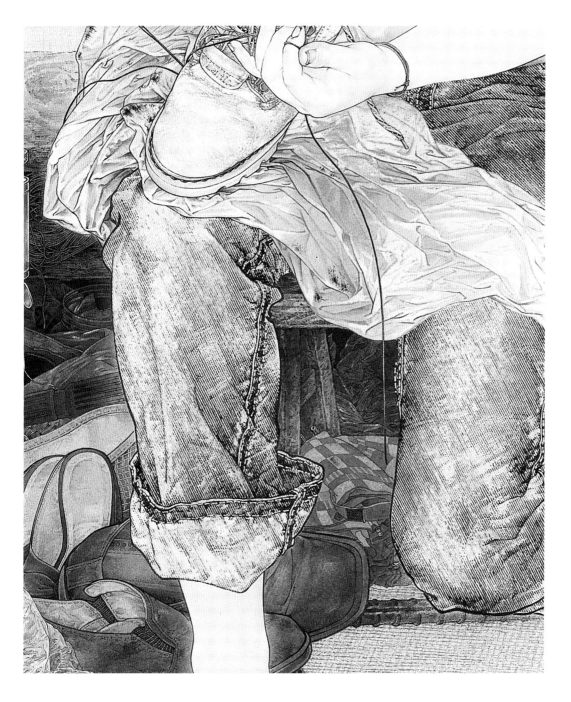

平行紋理

點狀紋理

蔣采蘋老師給我推薦一種紡織物壓克力顏料，能擠出立體的圓點。把出色管用火加熱，拉長剪短，使出色管變小，可以擠出更小的圓點和線。用於衣物花紋、針腳，能添加趣味。我偏愛白色 100 號。（120 號不是白色，但也是白的，乾了變透明。）

英文名　DECORfin　Relirf　Paint

網址　　royal talens p.o.box 4 apeldoorm HOLLAND www.talens.com

二　紋理表現技巧

紋理由無數個四方網格排列而成。就像皮膚，一個網格就
是一個細胞。

紋理表現技巧，就是找尋網格排列秩序，把千萬個形態各
異的網格組合起來。畫面中的紋理，均勻而不呆板，安靜
含蓄，才不會喧賓奪主。

（一）拓印紋理

百度有個問問：“羅寒蕾的背景是畫的嗎？”百度答案：“不是，是拓印出來的。”

這個答案是錯的。我嘗試過在背景上拓印紋理，但以失敗告終。

在背景上拓印紋理，是一場惡夢。

拓印總不如人意，擦洗後，拓印紋理只剩 10%，其餘 90% 的紋理還得一筆筆畫上去。

慘痛的經驗告訴我：手工畫出來的紋理背景比拓印更輕鬆，千萬不要在背景上拓印紋理。

1 拓印紋理不適合大面積使用

失敗例子 1

《小花》畫幅比較大，180cm×67cm。一筆接一筆，每天畫10個小時，我足足畫了兩個月，才把背景完成。

1. 揭開拓印蚊帳布的一瞬間，我看到了讓人
崩潰的畫面：橫七豎八的印痕，一片狼藉⋯⋯

2. 左邊是擦洗過的，右邊尚未擦洗，擦洗後
拓印紋理只剩 10%。

3. 模仿拓印紋理的語調，用毛筆修補紋理。
左邊的空白是還沒補過的拓印紋理。

4. 完成後的背景，90% 是一筆筆畫出來的。

《傾》畫幅比較大，也用了2個月
修補拓印背景。

1. 印出來的紋理很淺，而且不均勻。

修補紋理不能埋頭畫。畫得差不多，
要眯起眼睛看大效果，及時調整局
部與整體關係，否則會破壞網格之
間的平衡，錯上加錯，一發不可收拾。

2.用毛筆仿照拓印紋理的語調,用繁覆的筆觸,一筆接一筆地把拓印紋理揉進畫面。

3.修補後的紋理比邊線外的拓印紋理深了很多,也均勻了。

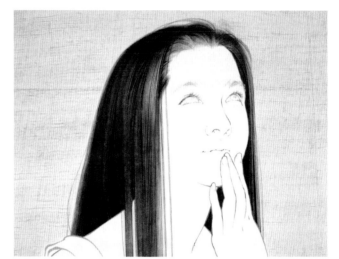

1. 網格背景拓印時間很短，只用半天。

2. 但修補時間很長，一筆筆修補。橫的、
豎的線條，重覆交疊，使紋理變得平整。

3. 網格細密勻淨，才能更好地襯托主體。

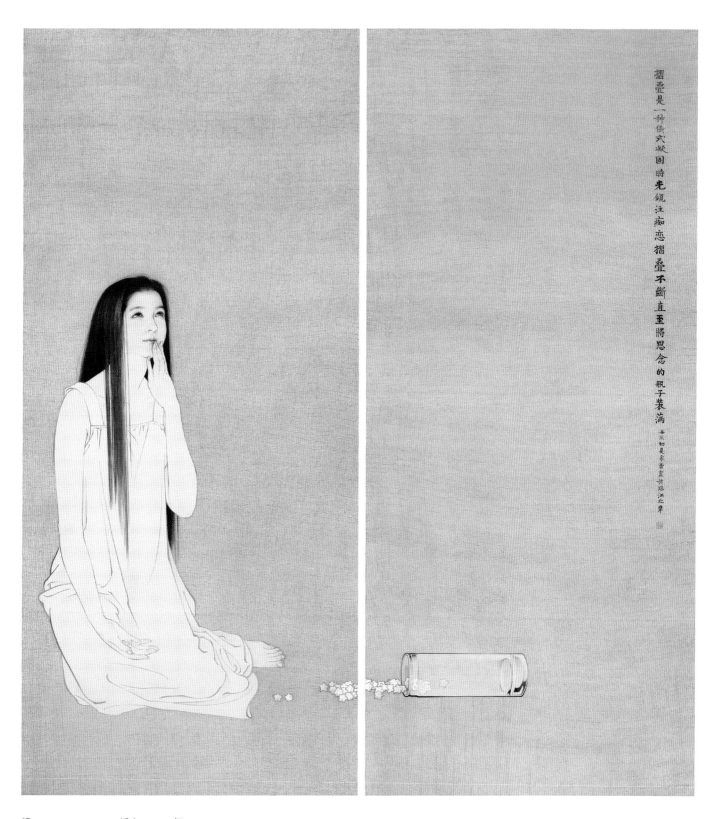

摺叠是一种仪式凝固時光傾注痴恋摺叠不斷直至將思念的瓶子裝滿　壬辰初夏素菁畫於珠江北岸

傾　182cm×161cm　紙本　2012 年

2 小面積的拓印與修補

小面積使用拓印紋理是一件趣事。拓印出來的紋理有一種靈動的美感，但必須經過後期擦洗修補，才能融入畫面。

蚊帳布拓印

1. 選用吸水性強、網格較大的蚊帳布。

2. 不吸水的紙用於遮擋，在紙上切割出需要拓印的位置，再剪出幾個缺口以供粘貼。用不粘膠把遮擋紙黏在畫面上，不粘膠黏度低，不易損壞畫面。

3. 把布泡到墨色中，擠乾水分，攤平放在畫上。布上放一張不吸水的紙，用棕刷橫豎分別掃兩遍，力度要均勻。

4. 即使是小面積，拓印出來的
紋理也是不均勻的，必須擦洗。

5. 擦洗過重的拓印，再用毛筆
模仿拓印紋理，把紋理畫得均
勻平整。

牛仔布拓印

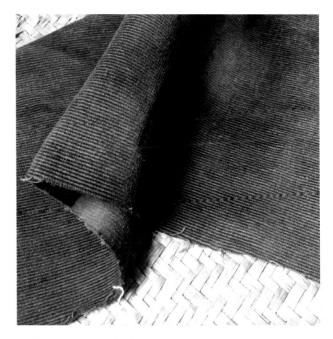

工筆紋理比生活中的誇張。用紋理比牛仔布粗的燈芯絨布來拓印牛仔布紋,感覺才真實。

1. 拓印出斜條紋理。拓印紋理是非常精美的,但它並不適合畫面要求。

2. 把紋理擦洗均勻，並擦洗出線縫結構。

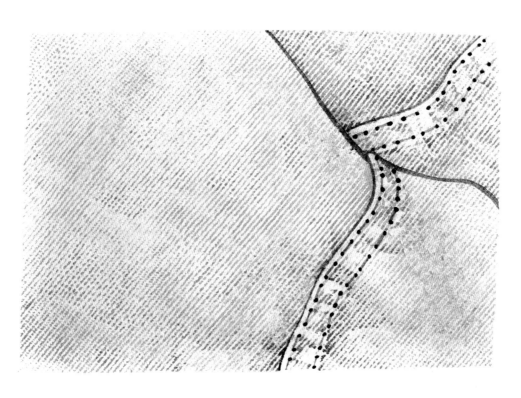

3. 用排成直線的點加工完成。

牛仔布紋理統一為灰色。黑、白色出現在線縫四周,對比強烈,有跳躍感。

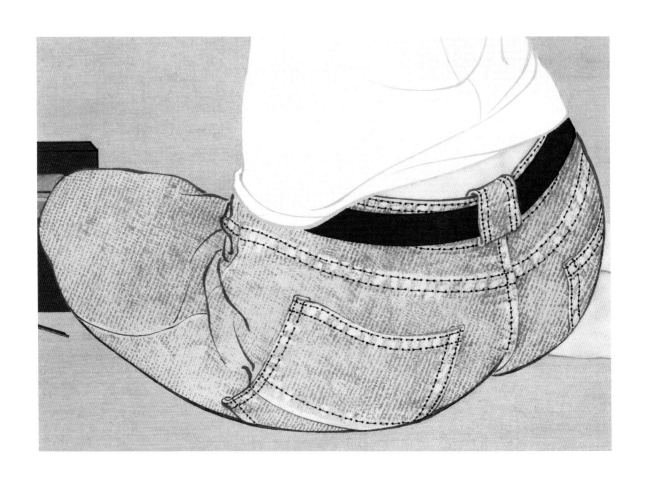

1.臀部結構不準確,感覺凹了一塊。

2.擦洗修改臀部結構。

3.模仿擦痕周邊的紋理,把它們複製到空白處,填補均勻。

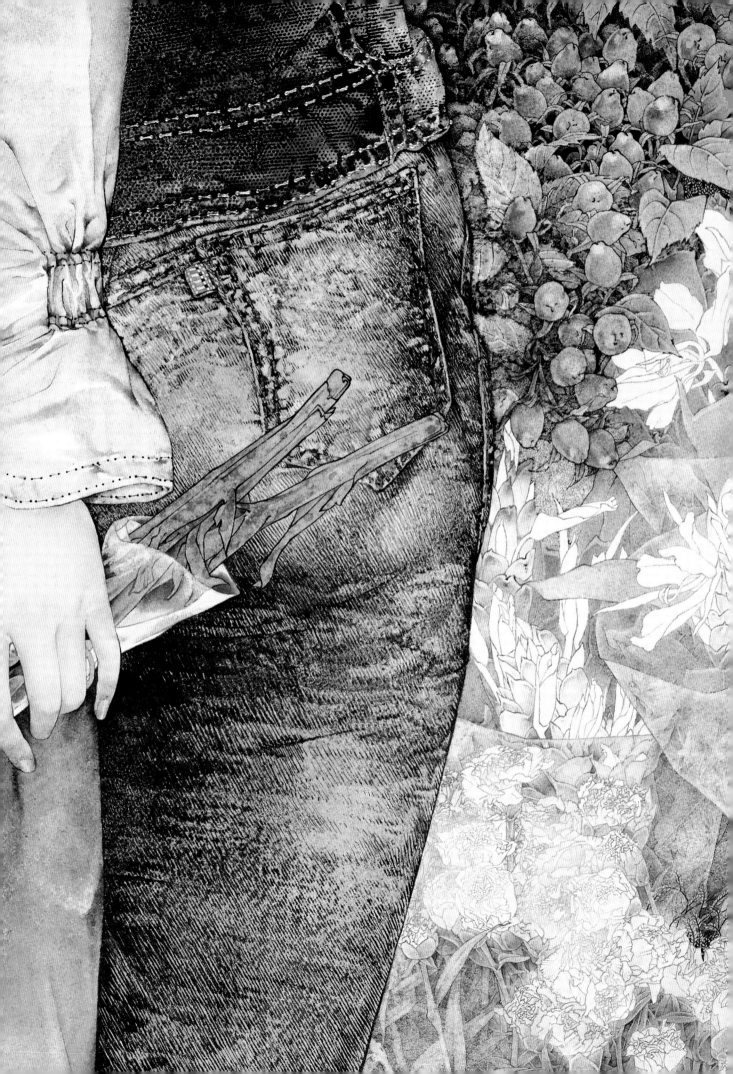

（二）噴色紋理

在日常生活裡，偏執是一種病，在繪畫天地裡，偏執卻是正常的。我對紋理的痴迷近乎偏執，自然紋理多姿多彩，隨時給我啟發，讓我越走越遠。

自製噴嘴

1. 用兩節收音機天線焊接而成。焊接角度為 87 度，稍帶銳角。

與拓印一樣，噴色前需要對畫面其餘部位進行遮擋。

使用時，把細管口插到色碟裡，含著粗管用力一吹，就能噴出粗細不均的顆粒狀小點。

2. 細管放置在粗管口 2/3 處。

噴色效果給我各種啟發，
我把它畫成不同紋理。

1. 噴色。

2. 畫出絨布效果。

1. 上衣噴色。

2. 畫出上衣點狀紋理。

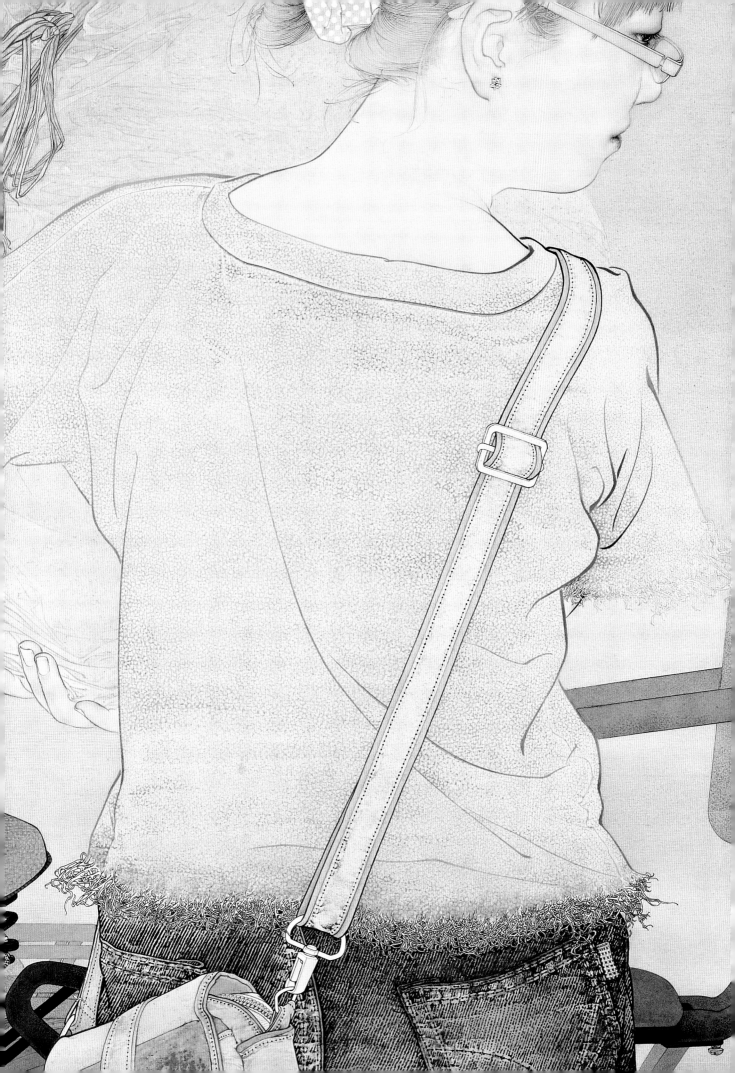

1. 圍巾噴色。

2. 畫出圍巾白網紋。

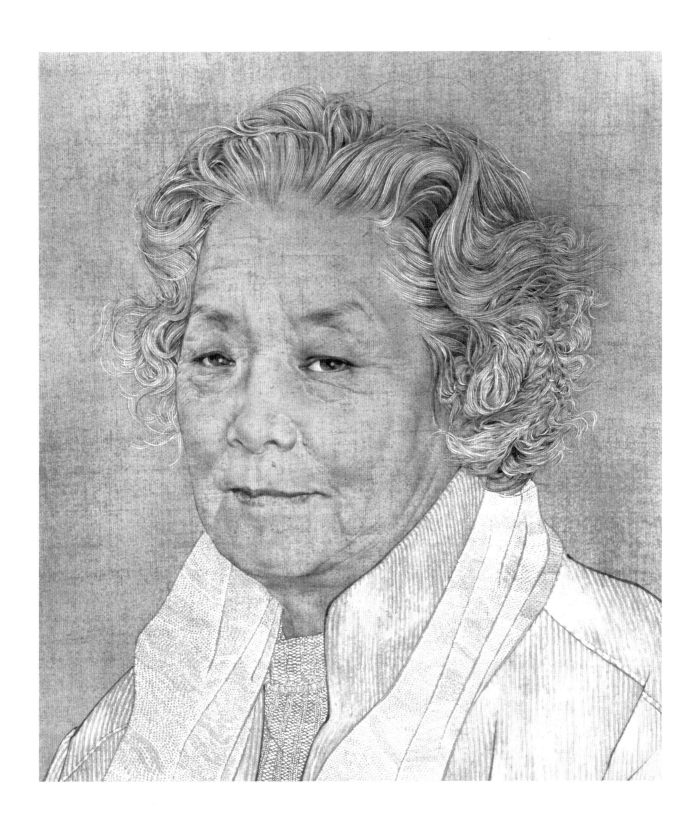

（三）手工紋理

手工紋理比模仿拓印紋理更自由，實現了我把熟宣畫成一張絹的夢想。然而，如果沒有拓印紋理的教導，相信我畫的紋理不會是現在的樣子。

每一張網都有不同的性格特點，畫法會有所調整。

1.用排筆排出橫紋。

2.用擠扁的小筆把橫紋畫均勻。

3.擦洗過重的墨線，用排筆排出豎紋。

4.用擠扁的小筆把豎紋畫均勻。擦洗過重的墨線，用小筆修
補均勻。

1 《網1· 秀紅》背景

2016 年 1 月 2 日，我完成了一
張花腰傣族女孩的肖像，第一
次畫出心目中的網。

它薄而透明，像一張殘破的絹
貼在紙上。

我把它命名為《網1· 秀紅》，以後的作品就是《網2》《網3》《網4》……，不斷延續，
直到我停筆的那一天。

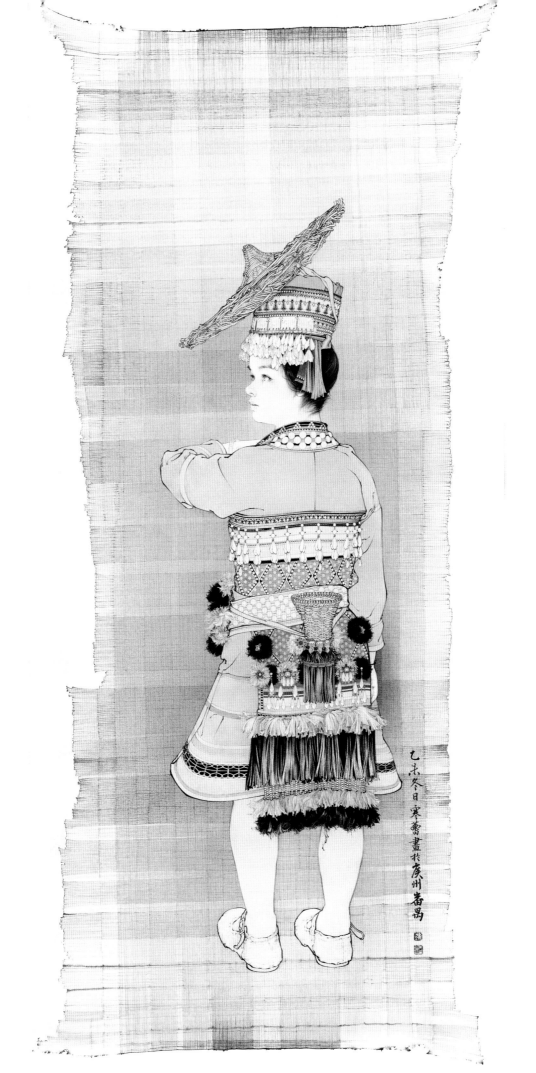

乙未冬日 寒薈畫於廣州 番禺

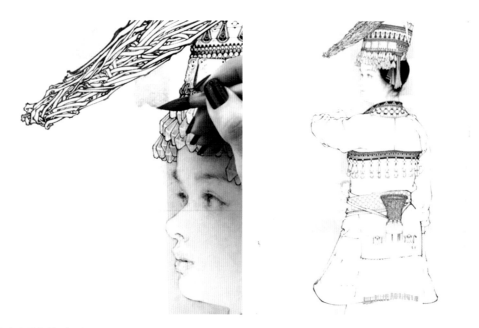

1. 網的中央線條排列細密，明暗比較均勻，網的邊緣線條排列疏鬆，明暗變化比較大。所以先用淡墨平塗人物四周，色塊呈方格形分布。

2. 把毛筆擠扁拖出排線，然後勾細線。慢慢調整，把每一條經緯線，從上到下，從左到右，都連貫起來，這樣，才算把網織勻了。

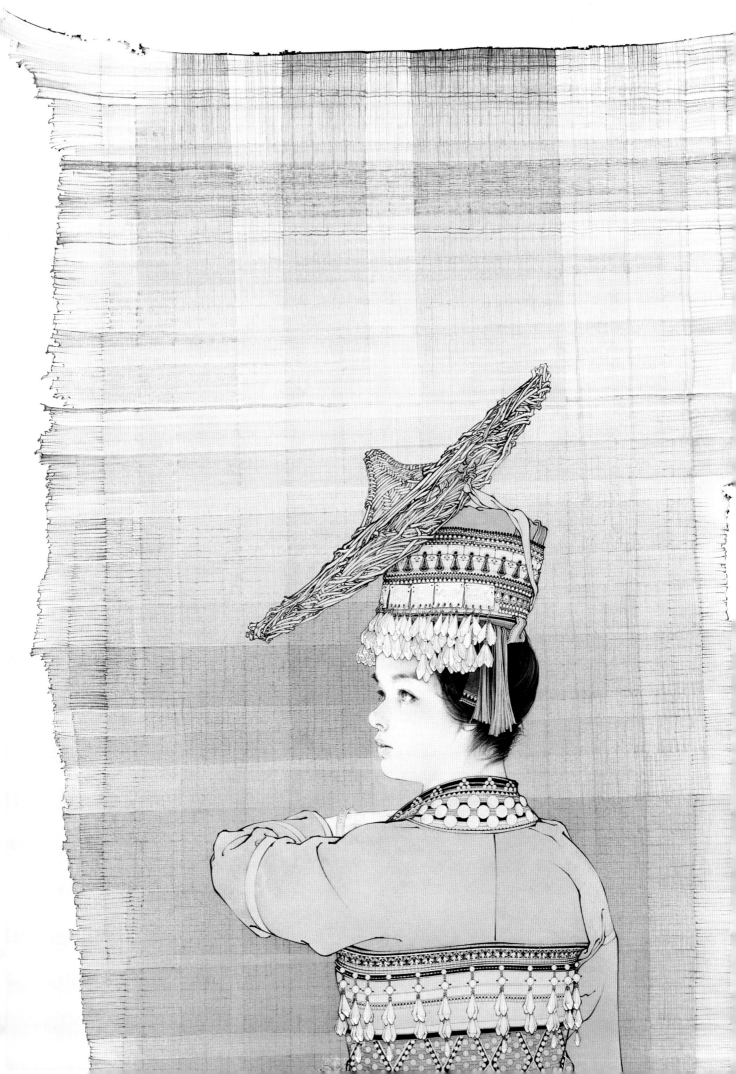

整張網，連人物一起，平塗一層淡墨，將來會在灰色底上面提白。用筆乾脆麻利，底色才能均勻，像一塊有色玻璃罩在上面。所以平塗要分兩步走：

1. 先用大排筆刷出中心長方形，用筆爽快，切忌猶豫不定。

2. 把邊緣不規則形狀分成許多小格，優哉游哉地用小筆逐格平塗。

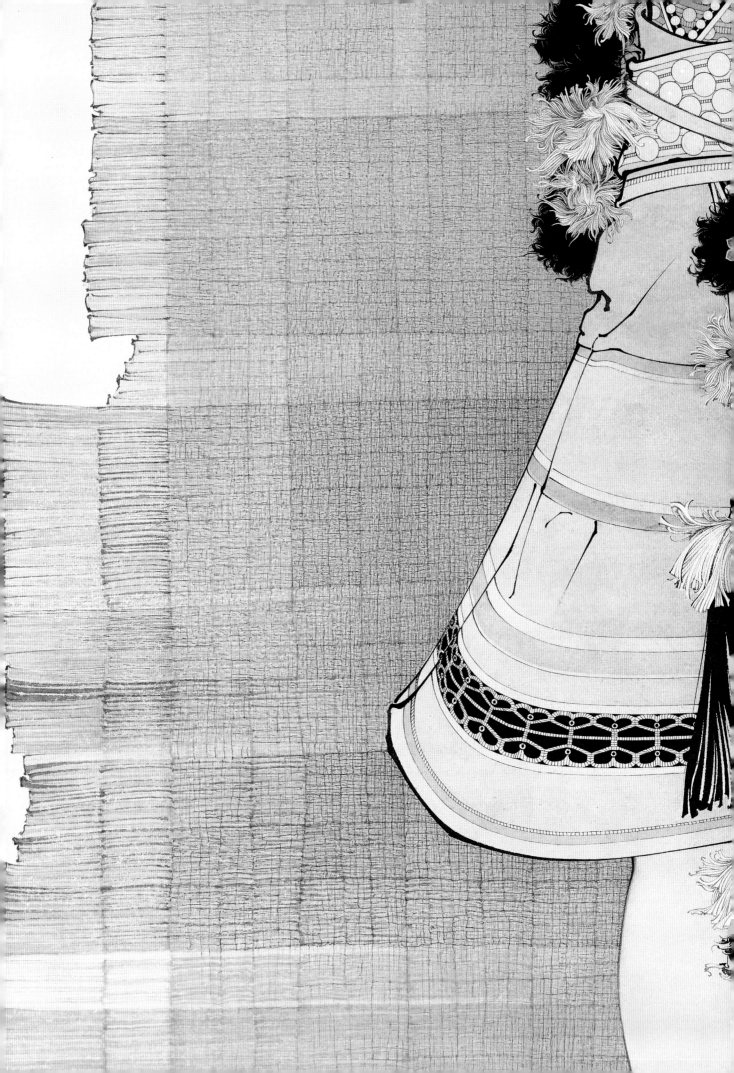

串起網中每條經緯，會是多長的距離。
串起人生每個腳步，會是多遠的征程。

一生遇到的人如千絲萬縷，交織成一
張網。

有些線細微，轉瞬即逝；有些線強烈，
支撐起你的生命。張開眼睛，你以為
看見全世界。其實，你看到的只是自己，
屹立在網中央。

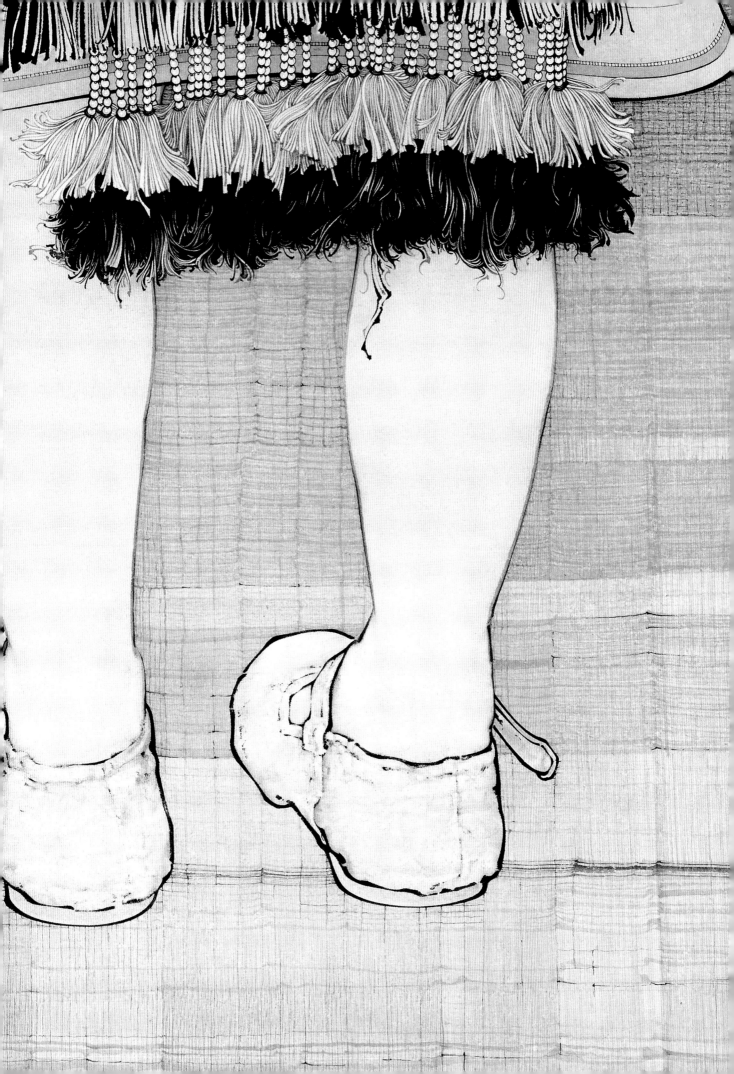

2 微博故事《網 3 · 金陵十二釵》背景

① 故事開頭是歡樂的：2015 年 2 月 3 日，我完成了人物白描。2 月 10 日，我在素淨的背景上畫出第一條絹紋。過了 3 個月，我順利地完成了。

微博 2015-5-6

小時候我很少穿鞋，常和小夥伴們蹲在家門口吃飯。我們鎮上的大人們也總是蹲著，小吃店的長凳上面都是泥巴，因為沒有人會坐在上面，大家都是蹲著吃的。我現在也總是蹲著畫畫，或者光著腳丫坐在地板上，舒服呢。

微博 2015-5-18

歷時 3 個月，一筆筆描畫，終於把背景織完了。

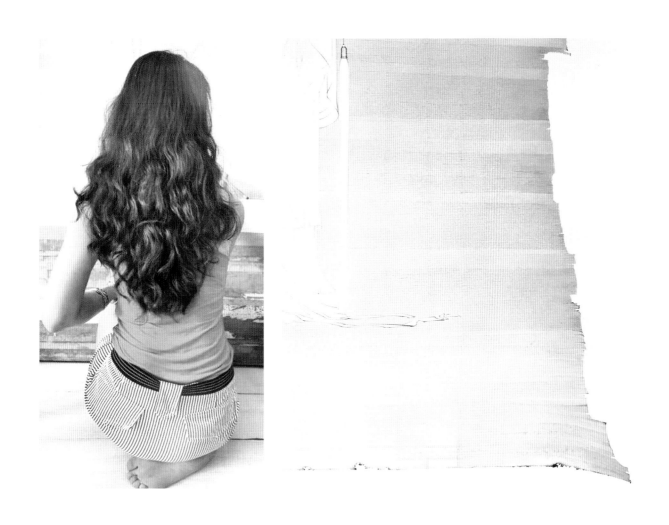

② 　　過了幾天，我突然發現背景無法襯托複雜的人物關係，於是把背景加重，以為再畫 3 個月一定能完成。

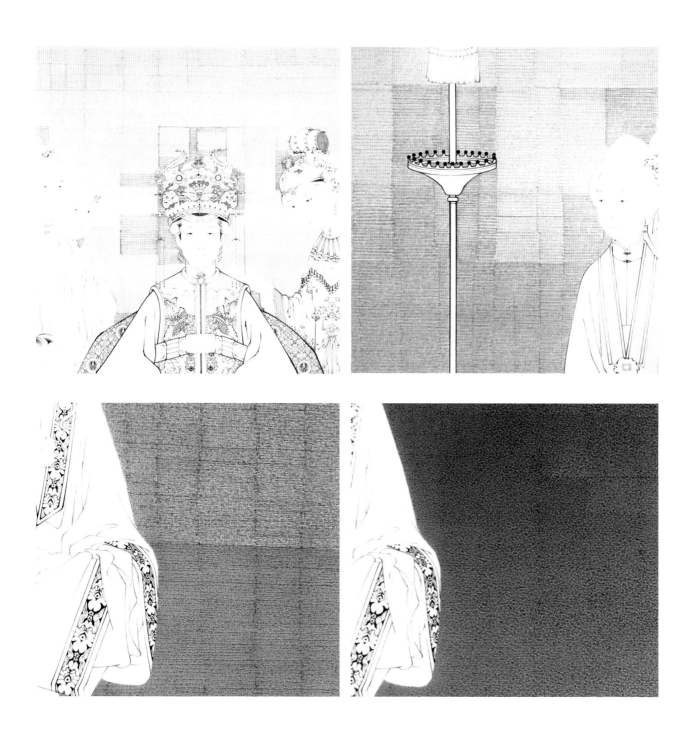

微博 2015-5-21 10:11

我耗盡心思，畫出自以為的精彩局部。正在我得意之時，突然發現整體關係的嚴重錯誤。不能逃避，我再來一次吧。

微博 2015-9-15

羅阿姨好久沒發圖了，雖然我每天不停地畫，別人根本看不出有任何進展。背景放大看會有許多斑駁的痕跡，我每天用小墨線修補，期待它變得細膩，這樣才能開始畫人物。同事問我為甚麼不保留這些斑駁，這樣就不會有人以為是印上去的。我也覺得自己挺傻的，毫無意義的事，我每天做著，無法停止。

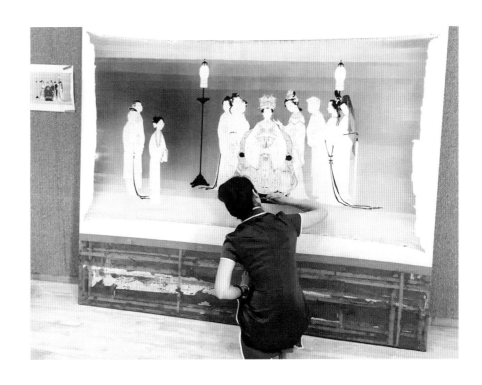

③ 故事變得沉悶：又過了半年多，我還在畫。背景變得越來越黑，我也變得越來越煩躁。

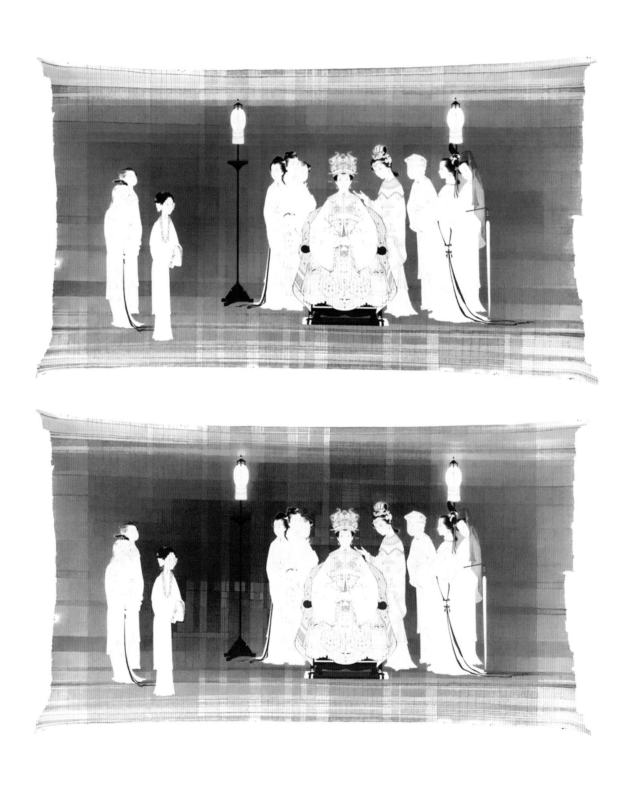

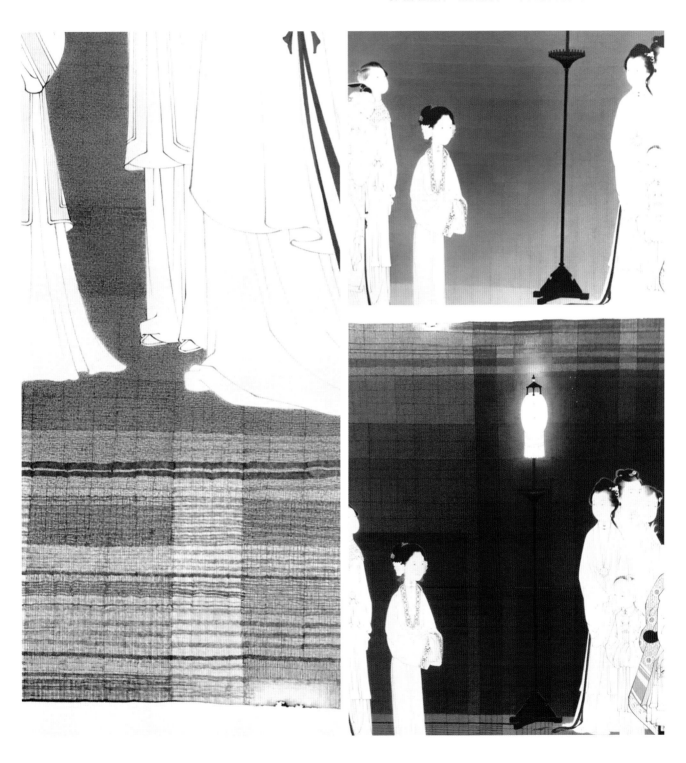

④ 故事結尾是溫暖的：瀕臨崩潰之際，燈的光芒解救了我。微弱的燈光讓背景黑得有理由。
2018 年 1 月 17 日，經歷 3 年，我終於完成這張作品。

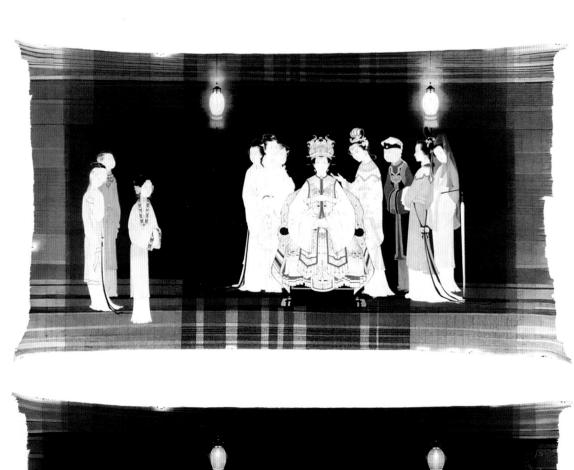

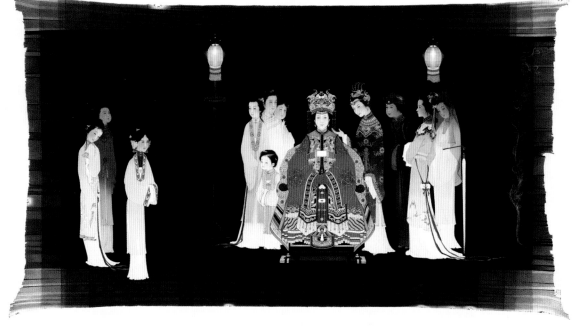

微博 2016-3-31

羅阿姨腦裡想的全是透明的東西，在黑暗背景襯托下 Bling Bling 地亮晶晶：慕絲蛋糕、橙汁果凍、
芒果椰汁布丁……

微博 2016-6-25

美人，我出門去了。為你亮著兩盞燈，等我回來。

微博 2016-8-15

亮燈儀式。

三 紋理的實用性

朋友問：你花這麼多時間畫紋理，有甚麼用？

對於我，紋理非常有用。我用紋理編織畫面，紋理布滿每個角落。我不僅用紋理表現質感，還用它渲染平塗，修補剝落痕跡。

（一）用隱形紋理編織畫面

隱形紋理就是用極細小的線和點畫出色塊。線、點色調均勻，排列細密，幾乎看不出它們之間的空隙。

① 用隱形紋理渲染

朋友問：你用甚麼紙，染得這麼細膩？

我用的熟宣很普通，只是渲染方法比較特別。熟宣比絹粗糙，熟宣
渲染也不如絹上的細膩，我會用隱形紋理把渲染編織均勻。

1.整個畫面平塗一層赭墨底，沈出臉部。可以看到紙質很粗糙，還會有些小窟窿，染色時要注意避開。

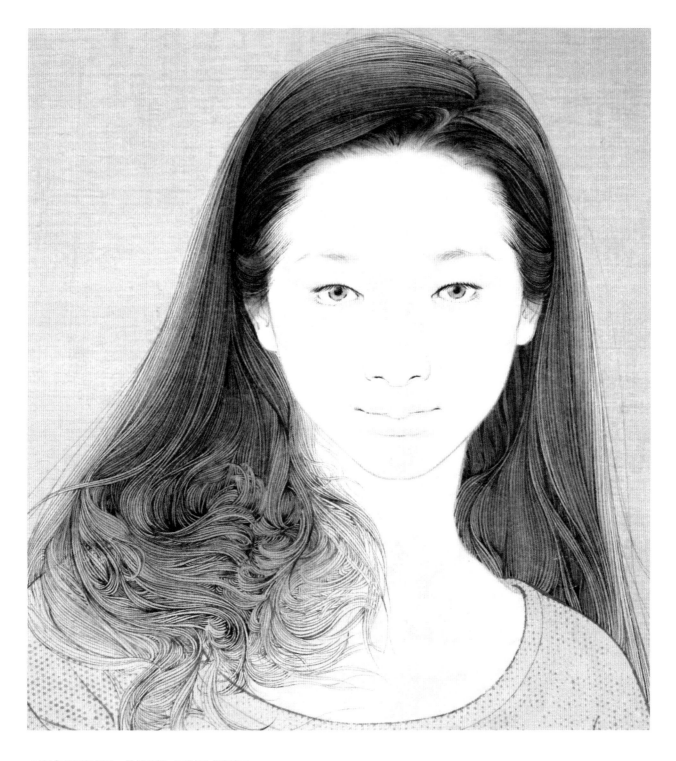

2.完成頭髮與衣服，做好準備，可以正式染臉了。

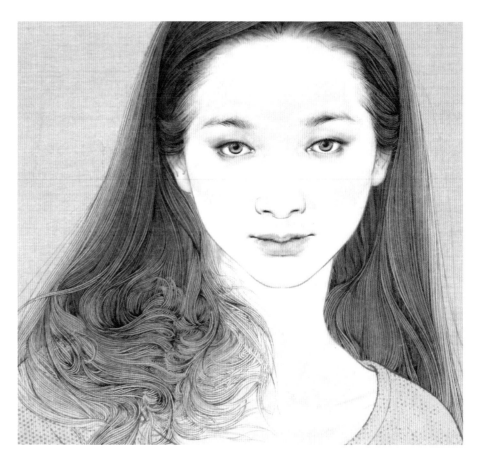

3. 先是傳統渲染，用淡淡
的曙紅和墨，染出整體關
係就要停筆。

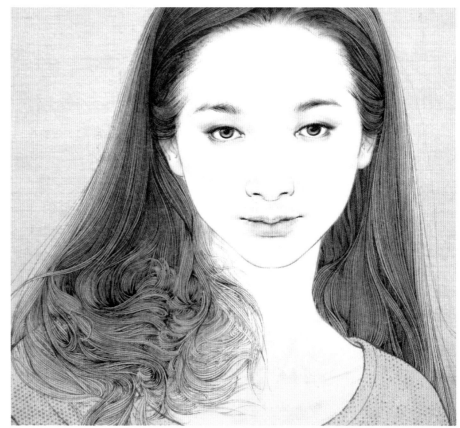

4. 開始用隱形紋理加工，
就是用淡而密的線和點反
覆畫，使渲染更到位。從
五官四周畫起，一點點鋪
開。靜悄悄地，用一張無
形的網罩住整個臉部，皮
膚變得細膩。

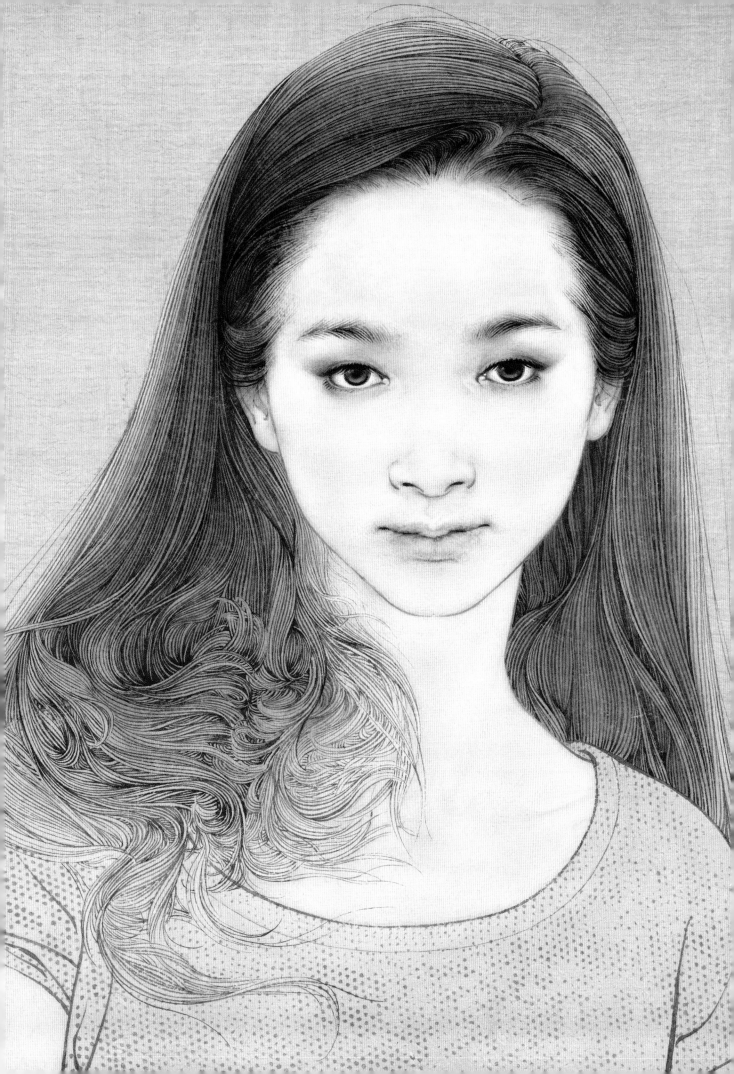

② 用隱形紋理處理漏礬

《網3‧金陵十二釵》畫了3年，處處漏礬，補刷膠礬也無濟於事。漏礬嚴重，比紙張破損更可怕，墨色一畫上，就會馬上滲開，不能使用正常方法畫。咬咬牙，我只能用隱形紋理繼續畫下去，除此之外，沒有別的辦法。

1.先從上面畫起，可以看到清晰的排線。

2.上半部大致排列出平塗，依然斑駁。

3.用淡墨畫線條和點，反覆排列。

4.繼續用墨點填補縫隙，形成平塗效果。

1. 此處細節很多，用較乾的筆墨點出大致效果。

2. 用重覆的線和點排列，越來越細密。

3. 在均勻底色的襯托下，礦物色顯得厚實。

1. 裙子是漸變的紫色，我先用淺紫色分片排線，再用更細的線和點修復，形成由灰到淺紫的隱形紋理。

2. 修復好的一片平塗，再接上一片更深的紫色，繼續用隱形紋理畫，使紫色漸變過渡自然。

3. 小小的一塊平塗，裡面有上萬根線條，開始勾出白色波浪紋。

4. 在底色的襯托下，白色波浪溫柔地閃著光。

（二）修復舊作

1 修復《日日是好日》

《日日是好日》受潮發霉，清洗後有點狀脫落，整張畫像落了一層灰。我用紋理編織的方法，修復了 16 天，畫面光潔如新。

修復前　　　　　　　　　　　　　　　　　**修復後**

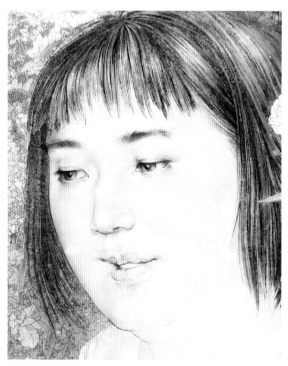

修復前

修復後

1. 剝落就像把未處理過的渲染無數倍放大。
這對於我，並不陌生，也不可怕。

2. 用紋理編織，點線排列慢慢修復。連上白
點四周，用均勻的經緯線把白點壓進色塊裡。

東一筆西一筆地點出整體關係，遠看平了，
再細細填補。

日日是好日　200cm×172cm　紙本　2009 年

修復前

修復後

罌粟花圖　24cm×23cm　絹本　1995 年臨

九歌湘君　清代　22cm×22cm　絹本　1995 年臨

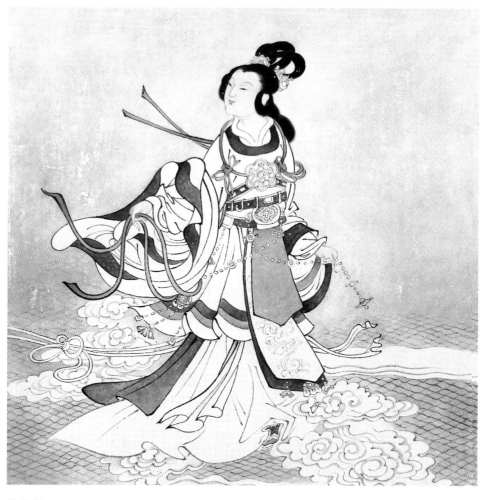

修復前

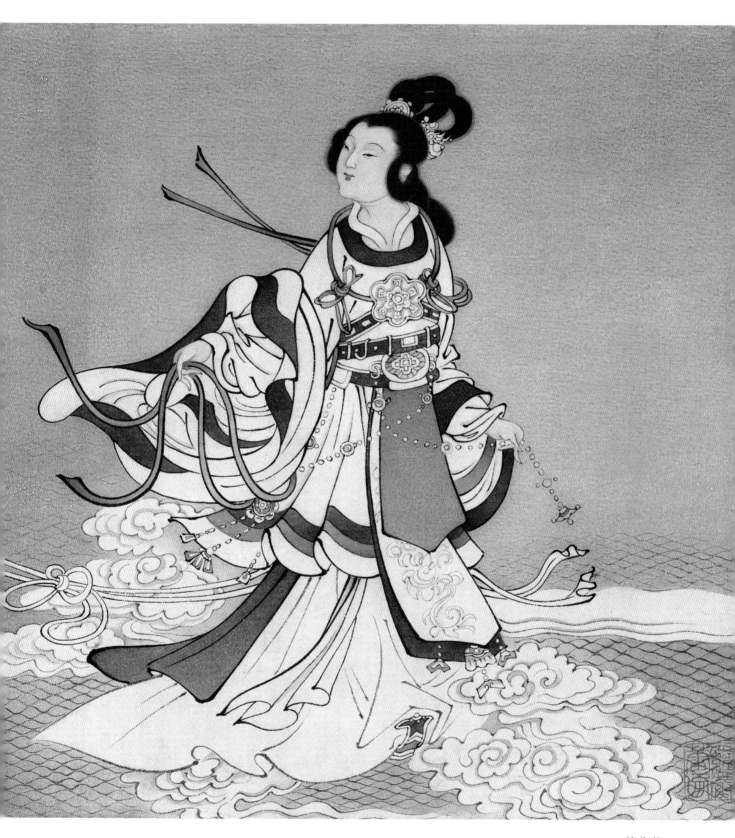

修復後

1.絹面有明顯破損，我把它揭底，重新托底。

2.用墨色修補白點，勾出背景經緯線。

3.把每一根線條補充完整，再用紋理把色塊編織
均勻。

4.復原不可能做到天衣無縫，我刻意地誇張背景
網格，使人物更柔潤。

九歌山鬼　清代　22cm×22cm　絹本　1995 年臨

（三）擦洗與修補

1 平頭筆

工筆畫用擦洗進行修改，不用顏色覆蓋，也不像寫意畫那樣挖補。

我使用平頭筆擦洗。熟宣與生宣不同，顏色只留在紙的表層，平頭筆能把帶顏色的表層輕易地去掉。

平頭筆殺傷力非常大，不能輕易使用。平頭筆就像投擲在畫面的一顆炸彈，瞬間就能把畫面變成白紙。擦洗範圍內的所有色塊線條都會受到波及，無一倖免。被平頭筆掃蕩過的紙質嚴重受損，修補過程相當漫長。

平頭筆製作方法：

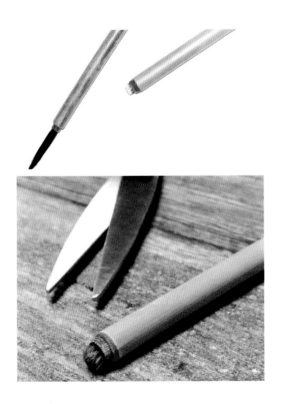

1.選用廢舊小號勾線筆，筆頭小，筆毛硬度強，能精準地擦洗。

2.把筆頭剪至兩三毫米，筆頭過長會影響擦洗力度。再把筆頭修成半圓形，洗淨筆肚殘留墨色，即可使用。

2 擦洗

建議選用較厚的熟宣，過稿後用生宣托底，增加紙張厚度。這樣能防止擦洗造成的破損。

擦洗完成後，用膠礬水刷一次畫面，會減弱輕跑礬與起毛現象。

1.擦洗前，用排筆把擦洗部位與四周一起刷濕，防止擦洗形成的墨痕。

2. 用平頭筆順著紙紋輕輕擦洗，把表層的熟宣薄而完整地揭去。

一邊擦洗一邊用水清洗。

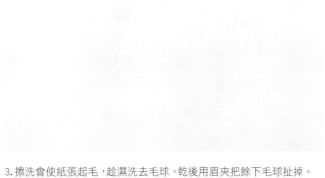

3. 擦洗會使紙張起毛，趁濕洗去毛球。乾後用眉夾把餘下毛球扯掉。

擦洗過的地方比四周薄。

3 修補

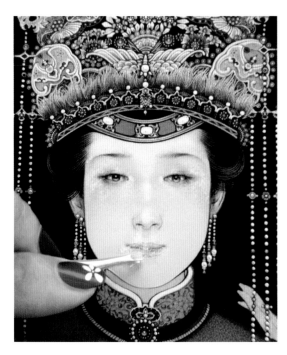

1. 這張臉很小，我畫得非常不順利，多次擦洗修改，每次擦洗都會小心地去除紙毛球後再修復。

2. 即將完成時，我發現畫得太立體了，只能再次擦洗。用平頭筆把紙的表層徹底揭去，渲染隨之而去。

3. 擦洗後，紙張嚴重受損，不能用筆觸碰。我用噴嘴噴兩次膠礬水固定搖搖欲墜的紙張。

4. 用排線和點補充修復，可見明顯筆觸。不必擔心，當筆觸足夠細密，畫面自然就會細膩了。

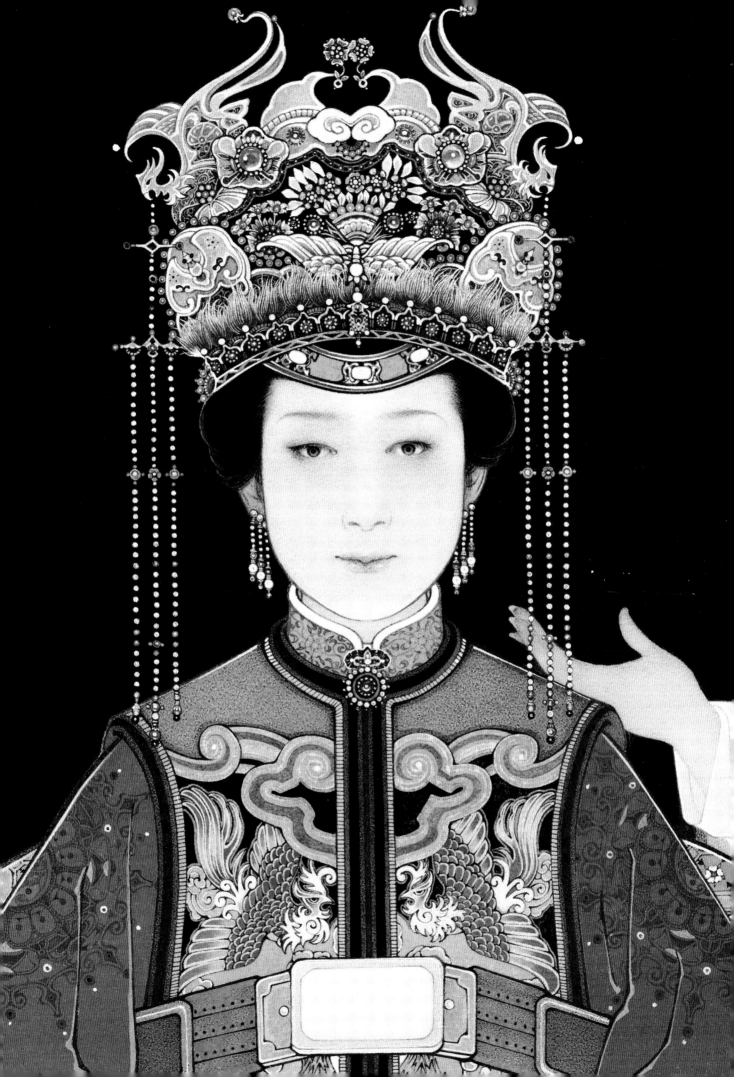

4 用擦洗豐富畫面

1.擦洗不僅能用於修改,還可用來表現粗糙質感。

2.用小墨點加工破損處,刻畫斑駁鐵鏽。

我在挖一條死胡同，每天使勁地挖。
希望有一天，能打開缺口看到嶄新的風景。

我是一個固執的傻瓜。
因為愛，不後悔。

工筆，是一種態度

2017 年年初，羅寒蕾老師跟我商量，她想拍一些關於工筆的視頻，名字就是早年她在微博上的一個戲稱，叫"羅阿姨課堂"。

至於形式，你想怎麼拍就怎麼拍，她這麼跟我說。

此前，我也曾像很多人一樣，認為工筆就是偏執的代名詞，它以自己特有的一套規則和語言，圍蔽起一個與世隔絕的清淨世界，畫家本人往往像個心有菩提的禪者，甘心忍受漫長的清冷孤獨，去等待一個睽違多時的驚艷。我所忐忑的是，在鏡頭的微距下，再精細的線描筆觸固然也可纖毫畢現，但沉澱千年的工筆世界，豈是一部機器可以讀懂的。

拍攝從 5 月份正式開始，每周製作一期，場景就在羅寒蕾的畫室裡面。與我原本想象中嚴謹的教程不一樣的是，羅老師從來沒有一個完整的講解計劃，幾乎是想到甚麼就拍甚麼。錄影機的另一邊，觀眾該如何吸收這些即興無序的信息？

對於我的疑問，羅老師笑笑說，該懂的自然就會懂。

事實上，從後台的觀眾留言來看，他們對每一期的講解都會細細品味，紛紛留言感念羅老師的無私分享。在他們看來，藝術市場異常蓬勃的今天，一個畫家不忙著畫畫、展覽和買賣，而是埋頭拍攝視頻教程，將自己積累多年的技法心得全部抖摟出來，展示給所有素不相識的人，這是相當另類的。

在接下來的拍攝中，原以為會枯燥沉悶的教程，變得生動有趣起來。在羅老師看似漫不經意的指引下，我們彷彿突然闖進一個妙趣橫生的工筆花園，每一種曾經遠觀的極致之美，都可以在這裡追溯到根源。從繪畫的器具、技法、題材，到畫者的經驗、心態、感悟，每一個小小的發現，都會令有心人驚喜。在鏡頭前，沒有甚麼是秘而不宣的，你會看到一個虔誠的藝術信徒，怎樣打開自己的世界，將她所知的一切娓娓道來。對於每一個到訪者，她會默默聽完你的宏篇大論，微笑送你離開，轉身輕輕關上門，繼續靜靜地畫畫。她永遠不會駁斥你，你也絲毫動搖不了她。

慢慢地，我們的鏡頭穿越宣紙，將眼前所見的一切虛化，最後定焦在流淌的時光中。在那裡，工筆不再是一種技法，或者是一個畫種，而是在畫以外的一種信仰，一種對時間不妥協的生活態度。

如果說工筆是一種態度，那就是執起，放下，心無罣礙。

陳輝雄

2018 年 3 月 27 日

只要活著，就像現在。

珍惜我所擁有的，時間、健康、親情、友情。

繼續畫著，如同呼吸。

後記

2011 年夏天，春林邀請我編寫《畫壇名師大講堂》。我想把它寫成一個故事，關於我學畫的心路歷程，名叫《等待》。

春林說：“行，按你的想法寫！”

2016 年春天，我想重寫《等待》，書名改作《羅阿姨課堂》，直播我個人的創作經驗教訓。

春林說：“行，按你的想法寫！”

春林的堅定，讓我拋除一切顧慮。

2011 年我寫《等待》，知道藝術的追求孤獨而漫長。今日我重寫《等待》，明白追求即是幸福，所謂“得到”不過是愛的“終結”。藝術之神在天上，我永遠觸碰不到。

等待，只要足夠平靜，創作的挫折會變出驚喜，生活的苦痛會變出美好。

羅寒蕾

2016 年 9 月 15 日中秋節於廣州畫院